Iníciese en la

perspectiva

con los grandes maestros

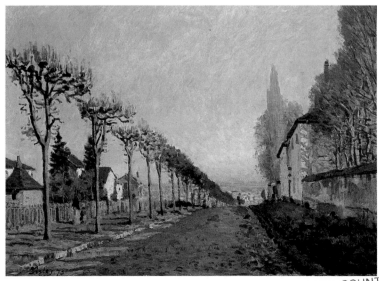

EDICIONES OBELISCO

Sumario

Perspectivas

 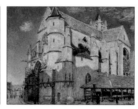 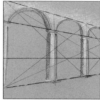 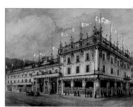

 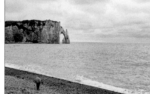 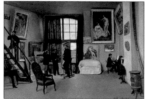 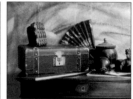

Casos particulares

Sumario

Composición

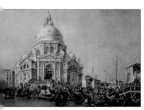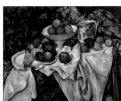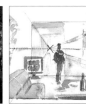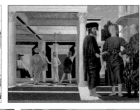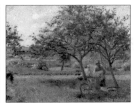

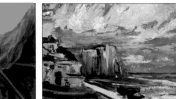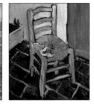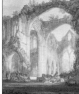

Colores

Introducción

Este manual de **iniciación** a las técnicas de la perspectiva se basa en un método **muy simple** que consiste en **inspirarse** directamente en las **obras** de los grandes maestros.

Sólo necesita seguir su ejemplo, dejarse guiar paso a paso y descubrir sus **secretos** y sus **recetas**.

Usted encontrará los cuadros de los grandes maestros realizados según diferentes perspectivas: natural, cartesiana, caballera, central...

Este manual propone, entonces:
- un **manual de usuario** que deseamos que sea lo más accesible posible;
- **análisis de obras** para comprender y penetrar en los secretos de los grandes maestros;
- una serie de **modelos** para **practicar**, abordando cada uno un aspecto técnico diferente;

Este manual ha sido construido no solamente como un **libro de cocina** donde se encuentran recetas y pequeños «trucos», sino también como un libro de **navegación libre**, el punto fuerte de este aprendizaje.

La gran novedad de este método es que está concebido para ser leído en todos los sentidos gracias a los numerosos envíos internos y al índice temático y técnico situado al final.

Para responder a cada dificultad, hemos escogido al maestro que ha tratado mejor el problema.

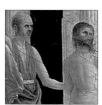

La perspectiva de los pintores a través de algunas preguntas

- **¿Qué es la perspectiva de los pintores?**

Es un modo de organizar la superficie del cuadro según el alejamiento de los objetos representados y de la distancia existente entre ellos. La perspectiva permite aumentar o reducir proporcionalmente el tamaño de los objetos, según el lugar desde el que se les observa, y también representar las relaciones de tamaño.

- **¿Sólo hay una perspectiva?**

No, existen varios tipos de perspectivas, cada una correspondiente a una forma de ver, a una época o a una filosofía particular.

- **¿Cuáles son las distintas perspectivas utilizadas por los pintores?**

Existen seis perspectivas: la perspectiva natural, práctica, caballera, cartesiana o artística, central y la perspectiva de los colores.

Regla fundamental del dibujo occidental: cualquiera que sea la perspectiva utilizada, a excepción de la perspectiva aérea,

las líneas verticales son paralelas entre ellas.

Camino de la máquina (1873)
Esta pintura de Alfred Sisley es un ejemplo típico de la utilización de la perspectiva práctica: la carretera huye hacia el horizonte, los árboles alineados a lo largo de la carretera parecen reducirse a medida que se alejan (cf. p. 10).

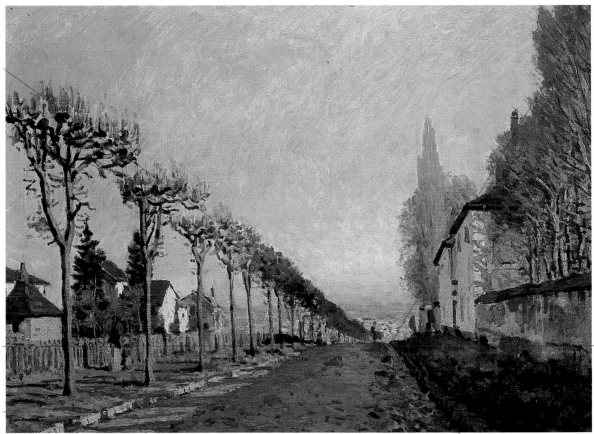

©Photo RMN - Hervé Lewandowski

Tamaño real: 54,5 x 73 cm

*A*veriguar cómo se representa el espacio es algo que persigue todo pintor. Ahora bien, la perspectiva ya es un medio para realizar esta representación. Sin embargo, existen diferentes perspectivas:

• La perspectiva natural le enseñará a tomar bien las proporciones. Todos los impresionistas la han utilizado.

• La perspectiva práctica le permitirá representar lo que usted ve. También ésta la usaron mucho los impresionistas.

• La perspectiva cartesiana le enseñará cómo representar los objetos tal como deberían ser, y no tal como los vemos; por ello se le llama también «perspectiva artística». Se encuentra en los pintores del siglo XVII y en otros como Poussin y Hubert Robert.

• La perspectiva caballera le ofrecerá una solución moderna donde cada cual puede encontrar su punto de vista. Fue especialmente apreciada por los modernos: Cézanne, Matisse, Picasso...

• La perspectiva central presentará cómo poner en escena un espacio interior en el que desarrollar una historia. Los maestros de esta perspectiva son: Piero della Francesca, Poussin, David, Géricault...

Copie los dibujos y los cuadros que le proponemos siguiendo las indicaciones.

• La perspectiva natural • La perspectiva práctica
• La perspectiva cartesiana • La perspectiva caballera
• La perspectiva central y teatral

Las diferentes perspectivas

Con

- Alfred Sisley
- Joseph Hornecker
- Francesco Guardi
- Paul Cézanne
- Piero della Francesca

Las proporciones y las medidas

La perspectiva natural es el arte de tomar correctamente las medidas y de darse cuenta, sin instrumentos de medida, de las proporciones relativas de los objetos representados.

Tanto si es para dibujar un paisaje o un bodegón, hay que saber tomar las proporciones, y lo más sencillo es utilizar el propio lápiz.

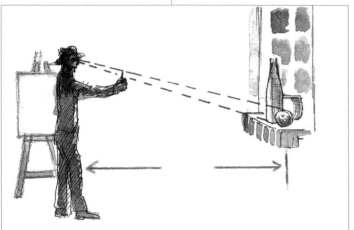

1 **Para tomar medidas correctamente**, sitúese a un metro o a un metro y medio de su tema, y extienda el brazo sujetando el lápiz al final del brazo en vertical.

> Es la única posición que vale. Si dobla el brazo, se arriesga a cometer **errores de paralaje**, es decir, de proporción

Los errores de paralaje
Son los errores de la colocación del observador que cambia de posición entre cada medida. Estos errores de proporción son dados, lo más a menudo, a una mala colocación del brazo, al uso de una regla graduada en lugar del lápiz, lo que lleva al observador a concentrarse más en la graduación que en la dimensión relativa del objeto, o a una mala vista.

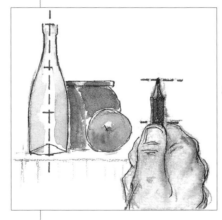

2 **Cierre** un ojo y observe la **manzana** con el lápiz al final de su brazo. Determine el tamaño en el lápiz con el pulgar: ésta será la medida.

3 **Traslade enseguida esta medida sobre los otros objetos de estudio**. Así, la altura de la botella corresponde a tres medidas y la anchura a una sola. La manzana está situada a una medida y media del centro de la botella.

4 **Después de haber tomado todas las medidas necesarias**, sitúe todos sus objetos de estudio en el papel. Trace el eje de simetría vertical de la botella; luego, las elipses del cuello, de la base y de la parte ancha de la botella; después trace los bordes de la botella; sitúe la manzana a la derecha, y, en último lugar, el bote de detrás.

> **La medida** determinada en su lápiz no será la misma que la que usted escogerá en su papel: ésta no tiene ninguna importancia, ya que lo que nos interesa aquí son las proporciones.

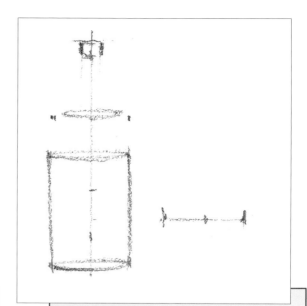

a **Sitúe el eje vertical de la botella** y traslade las proporciones: altura de 3 medidas, anchura de 1 medida, diámetro de la manzana de 1 medida... Después trace los lados paralelos al eje central de la botella.

b **Dibuje las elipses** realizando las partes ocultas.

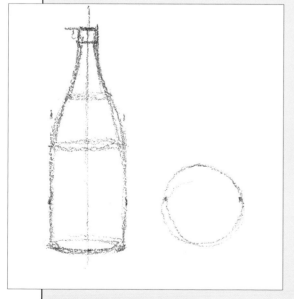

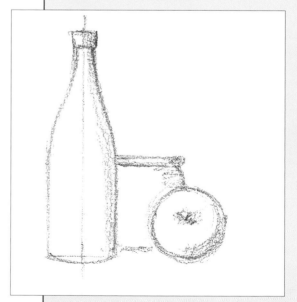

c **Trace el contorno de la botella**, del cuello y de la manzana.

d **Acabe colocando el bote** detrás de la botella y de la manzana.

Ya está usted a punto para estudiar las diferentes perspectivas...

Con punto de fuga

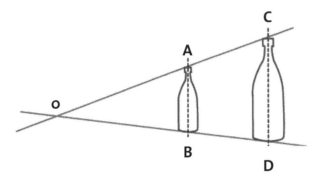

El principio fundamental de la perspectiva está fundado en el hecho de que los objetos situados cerca de nosotros parecen más grandes que los objetos alejados. Este principio fue ideado por el matemático Tales y la perspectiva reposa en la aplicación sistemática de su teorema de los triángulos nomotéticos:

a un ángulo dado, la proporción $\dfrac{AB}{OB} = \dfrac{CD}{OD}$

Así, los objetos situados en AB y CD están proporcionados.

Se deduce de esto que el objeto AB es de la misma talla que CD en perspectiva.

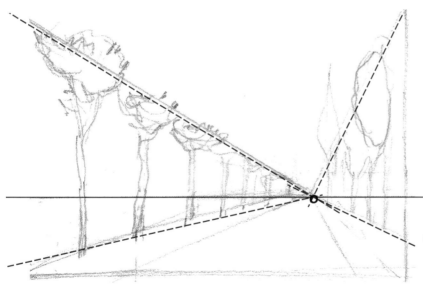

Ejemplo simple

Una calle que parece huir hacia el horizonte

Aquí tenemos un típico ejemplo de perspectiva: una carretera bordeada de árboles.

El punto de fuga **o** se encuentra encima de la línea del horizonte. Los árboles son cada vez más pequeños a medida que nos alejamos.

Línea del horizonte

Recuerde:
1 • Las líneas verticales son paralelas entre ellas.
2 • Las líneas horizontales se unen en el infinito, en el punto de fuga (**o**), que se sitúa donde se quiera en la línea del horizonte.

Reglas para dibujar en perspectiva práctica:
1 • Sitúe la línea del horizonte.
2 • Determine, de forma arbitraria, los puntos de fuga en la línea del horizonte, en el interior o en el exterior del dibujo. Todos los puntos de fuga se sitúan en la línea del horizonte.
3 • Dibuje las verticales.
4 • Trace las horizontales llamadas líneas de fuga, que convergen hacia los puntos de fuga.
 Truco: para trazar bien las líneas de fuga, no mire su mano, sino el objetivo: el punto de fuga.
5 • ¡Atención! Hay tantos puntos de fuga como caras de objetos representados.

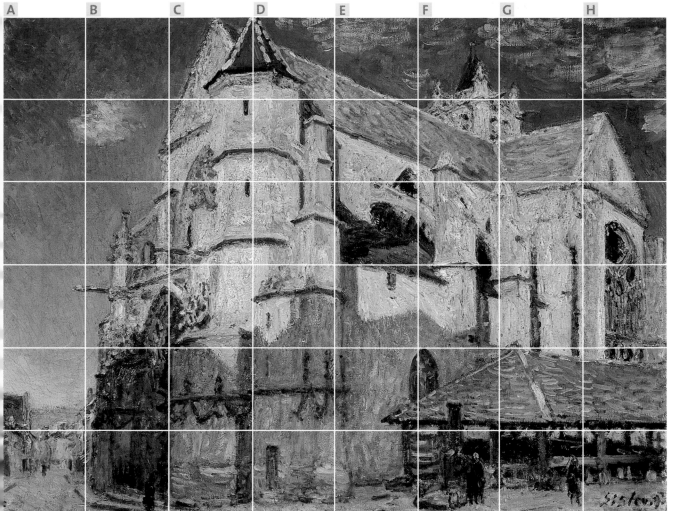

A	B	C	D	E	F	G	H

©Photo The Bridgeman Art Library

Tamaño real: 50 x 61,5 cm

Ejemplo de puesta en perspectiva

Alfred Sisley
La iglesia de Moret en tiempo de frío (1893)

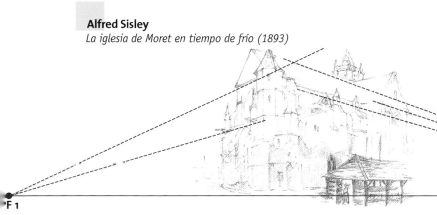

Cada cara del edificio tiene
su punto de fuga.

• La línea del horizonte está situada
 en la parte inferior del cuadro.
• Los dos puntos de fuga están
 situados en la línea del horizonte,
 pero fuera del dibujo.

PF 1

PF 2

Línea del horizonte

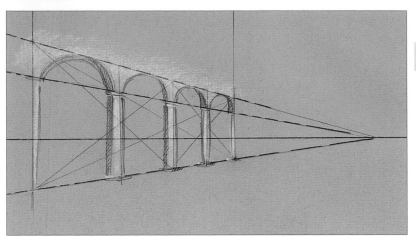

¿Cómo dividir en dos un rectángulo en perspectiva?

Aquí tenemos un rectángulo en perspectiva, del cual usted se servirá para dibujar una calle rodeada de casas, de árboles, etcétera. Para dividir el rectángulo en dos trace las diagonales AC y BD, después la vertical IJ pasando por la intersección de las diagonales: se sitúa en el medio de AB.

Para colocar unos pilares, dibuje el primer y el último pilar de una fila; trace enseguida las diagonales: su intersección nos dará la colocación del pilar central. Coja el pilar central como si fuera el último pilar y trace las diagonales: en su intersección, sitúe un nuevo pilar, y así sucesivamente...

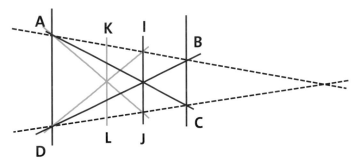

Sin punto de fuga

La perspectiva paralela

En estos dibujos, los puntos de fuga están tan fuera del centro que las líneas de fuga son paralelas.

En efecto, cuanto más fuera del centro esté el punto de fuga, alejado de la hoja, más parecerán paralelas las líneas hacia el horizonte. Las paralelas se unen en el infinito.

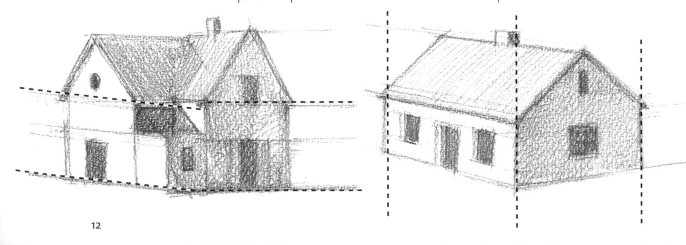

El cubo sin punto de fuga

Para dibujar un cubo sin punto de fuga, es necesario:
• trazar las verticales;
• situar las aristas en diagonal, paralelamente las unas con las otras.

Con este principio se puede construir todo.

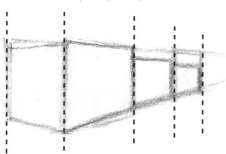 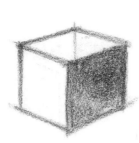 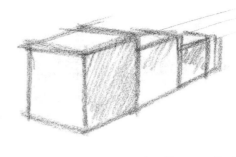

Las líneas verticales son paralelas entre ellas.

Ejemplo 1

Para dibujar un coche correctamente, es conveniente primero trazar un cubo que contenga el coche.
El cubo le da, de hecho, el paralelismo de las ruedas.

Ejemplo 2

Los objetos como los botijos, botes y jarrones se construyen sobre un eje central, alrededor del cual se forma un círculo, el cual, visto en perspectiva, se transforma en una elipse. Todos estos objetos están contenidos en cubos o en paralelepípe-dos rectangulares.

 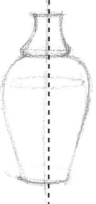 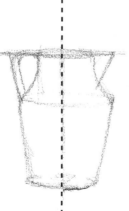 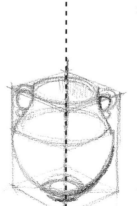 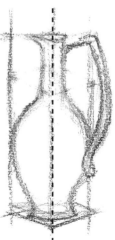

¿Cuándo utilizar la perspectiva con punto de fuga o la perspectiva paralela?

La perspectiva con punto de fuga sirve para dibujar edificios, carreteras, etcétera, que huyen hacia el horizonte (cf. p. 5).
La perspectiva paralela es útil para construir objetos cercanos o casas muy alejadas: un pueblo al fondo de un valle, una capilla perdida al fondo de un claro, etcétera.

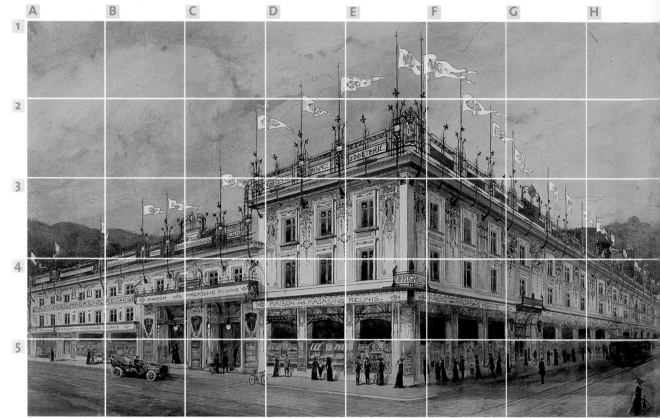

Análisis de una obra

Joseph Hornecker
Almacenes reunidos de Epinal

Aquí tenemos un ejemplo perfecto de perspectiva cartesiana: la observación de este cuadro nos permite comprender bien la perspectiva con dos puntos de fuga exteriores y un punto de fuga central.

- **La línea de tierra** se encuentra en la base del cuadro.
- **La línea del horizonte** se encuentra en el cuarto inferior del formato, pero está oculta detrás del edificio.
- **El punto de fuga central** está situado en el centro del dibujo, por encima de la línea del horizonte.
- **Los puntos de fuga** PF1 y PF2 están situados en el exterior del dibujo.

- **Trace las líneas de fuga** de las ventanas, de los tejados, de las banderas, etcétera; todas ellas convergen hacia los dos puntos de fuga de cada una de las fachadas PF1 y PF2.
- **No hay** punto de fuga vertical.
- **Las líneas verticales** son todas paralelas entre ellas.

La perspectiva cartesiana es una perspectiva ideal, perfecta, para representar planos de edificios en construcción: es una visión idealista de la realidad. Es ésa la razón por la que en los dibujos de los arquitectos y de los promotores inmobiliarios se precisa bien que el dibujo no es contractual.

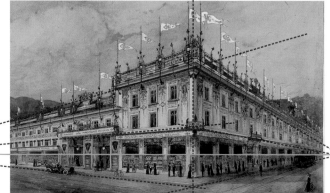

PF1

PF2

Línea del horizonte

14

¿Qué es la perspectiva cartesiana o «artística»?

Es el arte de representar convencionalmente los objetos tal como los vemos a través de una óptica, conociendo sus posiciones relativas y sus dimensiones.

¿Qué se necesita para realizar una representación de perspectiva cartesiana?

Se necesita una línea del horizonte y dos puntos de fuga: un punto principal, o punto de vista central, y dos puntos de fuga externos.

¿Qué es la línea del horizonte?

La línea del horizonte representa el nivel de los ojos del pintor. El ejemplo más sencillo de línea del horizonte es el infinito del mar. La línea del horizonte se decide de manera arbitraria y no aparece necesariamente en el dibujo final.

Línea del horizonte

¿Dónde tenemos que situar la línea del horizonte?

La línea del horizonte se tiene que situar entre la mitad y el tercio superior o inferior de su dibujo.

Qué es la línea de tierra?

Es la línea del primer plano del dibujo que sirve para separar el espacio del plano del espacio representado. No aparece en el dibujo final.

Línea del horizonte

¿Qué es un punto de fuga?

El punto de fuga es un punto donde convergen las líneas de fuga.

Línea de tierra

¿Dónde se sitúan los puntos de fuga?

Se sitúan todos en la misma línea del horizonte.

¿Cuántos puntos de fuga hay en un dibujo?

Hay tantos puntos de fuga como caras de objetos visibles. Puede haber de uno a tres puntos de fuga por objeto representado y, excepcionalmente, cuatro (cf. p. 35).

¿Los puntos de fuga están siempre en el dibujo?

No, los puntos de fuga no están necesariamente en el dibujo, pueden estar situados a varias decenas de centímetros, o metros, de un dibujo. En este caso se usa un cordel con una chincheta colocada en el punto de fuga. El cordel tirante nos da todas las rectas necesarias.

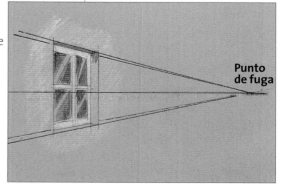

Punto de fuga

El punto de fuga central

Punto principal situado en el centro del dibujo.

¿Cuántos puntos de fuga laterales por objeto hay?

Hay dos porque cada cara del objeto posee un punto de fuga exterior.

La perspectiva cartesiana

¿Cómo situar los dos puntos de vista exteriores?

Después de situar el punto de vista central, tiene que escoger dos puntos de vista exterior **c** y **b** a fin de que la suma de los ángulos que pasan por estos puntos sea igual a 90°.

Perspectiva artística de un cubo

Si ha escogido para **c** 30°
b será de 60°.

Si ha escogido para **c** 45°
b será de 45°.

c a b

Línea del horizonte

Línea de tierra

Plano del cubo que se quiere construir

¿Cómo dibujar una cuadrícula en perspectiva?

1 • Trace un triángulo equilátero.
La parte de arriba del triángulo es el punto de fuga central **a.**
La base del triángulo es la línea de tierra.

2 • Divida la base del triángulo en 2, 4, 6, 8 medidas o más.
Trace las líneas rectas entre cada medida de la línea de tierra y el punto de fuga central **a.**

3 • Trace la línea del horizonte paralelamente a la línea de tierra pasando por el vértice superior del triángulo.
Sitúe a la derecha, de manera arbitraria, un punto de fuga **b** lateral en la línea del horizonte. Tire una recta desde este punto de fuga **b** al ángulo de abajo a la izquierda del triángulo.

4 • En cada intersección entre las rectas que vienen del punto de fuga central y de la diagonal salida de **b**, trace una paralela a la línea de tierra.

Es un excelente modelo de un **pavimento en perspectiva.**

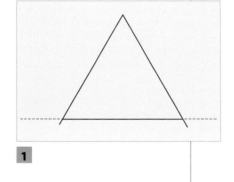

1

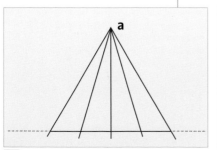

2

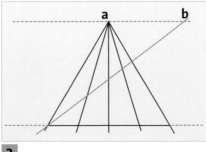

3

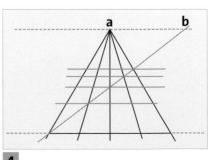

4

¿Cómo dibujar una cuadrícula vertical?

Trace un rectángulo o un cuadrado en perspectiva (cf. p. 13) y luego trace las intersecciones entre el punto de fuga y las intersecciones de las diagonales.

¿Cómo analizar fácilmente unos objetos y una perspectiva?

Use un «ojo de viejo» o fabríquese una ventana, como la de Durero: ponga en un marco papel transparente, en el que usted habrá dibujado una cuadrícula. Mire por su ventana y dibuje lo que vea en cada uno de los cuadrados.

La perspectiva cartesiana es a menudo llamada perspectiva artística porque no representa los objetos con exactitud. Sólo la geometría descriptiva es científica y reproduce fielmente los objetos. Además, se usa para el dibujo industrial, el diseño y la arquitectura.

¿Puede la perspectiva artística representarlo todo?

No, la perspectiva artística induce a deformaciones paradójicas hacia los bordes exteriores del cuadro, haciéndose amorfas (cf. pp. 34-35).

¿Cómo sombrear?

Para sombrear correctamente, primero hay que determinar por dónde viene la luz: de un único sitio (luz del sol) o de varias fuentes (iluminación artificial).

• **La sombra natural**
Se sitúa el sol arriba a la izquierda, y la luz va en el sentido de la lectura guiando así la del dibujo. Entonces, la sombra se coloca abajo a la derecha.

• **Las sombras artificiales**
Son dos con iluminaciones eléctricas contradictorias. Las sombras son más suaves, menos marcadas. Priorice la iluminación que viene de la izquierda y acentúe las sombras situadas a la derecha; así conseguirá que su dibujo sea más legible.

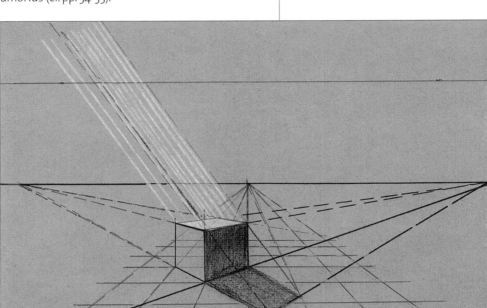

No olvide sombrear **siguiendo los planos** de sus objetos.

Ejemplos de tramas

• **La perspectiva de los colores**
Las sombras se han degradado, de intensas a pálidas, a medida que se acercan al horizonte. Esta degradación de las sombras se llama perspectiva de los colores o perspectiva aérea (cf. pp. 60-61).

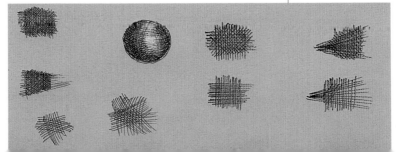

Francesco Guardi
El dogo de Venecia se dirige a la Salute

He aquí un ejemplo formidable de la utilización de la perspectiva. Francesco Guardi es conocido por haber trabajado con una *cámara oscura* portátil como su maestro Canaletto (cf. p.40).

Análisis del formato:

Guardi utiliza un formato poco frecuente en proporción al tercio un poco mayor que el formato paisaje, pero su composición reposa en la utilización de la «puerta de la armonía» (cf. p. 40).

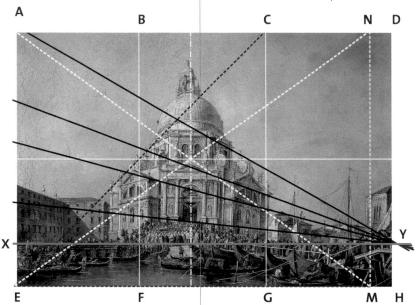

©Photo RMN - Béatrice

Análisis de la composición

Dividamos la superficie del cuadro en seis cuadrados iguales. La iglesia de la Salute está comprendida en los dos cuadrados centrales. El exterior derecho de la iglesia es dado por la recta CG, pero el exterior izquierdo pasa de la recta BF.

La iglesia no se sitúa, pues, en el centro del cuadro: el eje central de la fachada está desplazado hacia la izquierda.

Una cierta descentralización del tema principal da una dinámica a la imagen.
El espectador poco atento o distraído piensa que la iglesia está situada en la mitad del cuadro sin darse cuenta de que hay más cielo a la derecha que a la izquierda.

¿Cómo encontrar el eje central de la fachada?

• Trace la diagonal EC y trasládela sobre la longitud EH: encontrará el punto M.
• Trace la recta MN paralela a DH.
• Trace las diagonales AM y EN: encontrará el eje central de la iglesia.

▶*Nota:*
El centro del cuadro, que usted obtiene trazando las diagonales AH y DE, se encuentra sobre la pequeña escultura a la derecha encima del frontis

¿Cómo encontrar la línea del horizonte?

La línea del horizonte se sitúa detrás del dibujo: hay que trazarla en horizontal, paralela a EH, a 1/6 de la longitud de AE.
Trace la diagonal FD: en la intersección de esta diagonal y del eje de simetría de la iglesia, trace la línea del horizonte paralela a la base del cuadro.

Según una «receta» antigua, y muy práctica, **el punto de fuga** de la fachada de la derecha se encuentra **en el borde derecho del cuadro** en Y. En cambio, el punto de fuga de la fachada de la izquierda se sitúa **fuera del cuadro.**

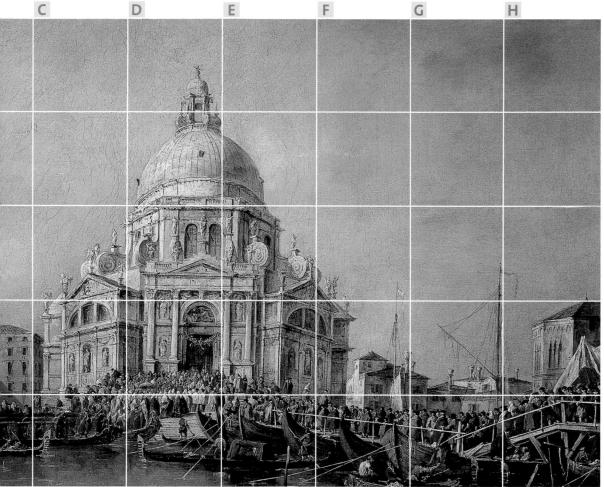

Óleo sobre tela - Tamaño real: 67 x 100 cm

A4

1 **Haga la fachada central** con sus cuatro columnas, su frontón y su cúpula.

2 **Trace las líneas de fuga** a derecha e izquierda dándole la perspectiva de los frontones y de las fachadas situadas sobre los lados. Luego, dibuje los detalles.

C3

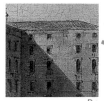

3 **El edificio de la izquierda,** visto de frente, no tiene perspectiva.

B4

4 **El edificio de la izquierda** completamente en la sombra tiene su punto de fuga en el cruce del eje de simetría de la iglesia, de la línea del horizonte y de la diagonal FD.

> Se dará cuenta de que las góndolas están alineadas en la prolongación de las líneas de fuga.

La perspectiva del color (cf. p. 61):
Los colores no se ponen de cualquier manera; para respetar la perspectiva del color, hay que poner los colores cálidos delante y los fríos detrás:

- **primer plano:** góndolas y personajes = tierras de sombra oscuras, rojas y acentos de blanco;
- **segundo plano:** fachada y dogo = ocre y gris;
- **tercer plano:** casas y cielo = gris degradado y azul violáceo.

19

Paul Cézanne
Manzanas y naranjas

Si mira de cerca este famoso cuadro de Paul Cézanne,
se dará cuenta de que los objetos están situados en diagonal.
Esto es porque el artista juega con las reglas de la perspectiva caballera.

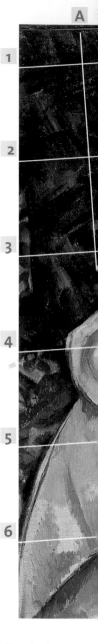

Las líneas verticales son paralelas entre ellas

Cézanne respeta el principio de esta regla fundamental de
la perspectiva (cf. p. 5), pero juega con ellas haciendo inclinar
ligeramente las verticales (en negro).

La cuadrícula de la perspectiva caballera

Cézanne construye su cuadrícula en diagonal: las líneas horizontales
(en blanco) también están ligeramente al sesgo, al bies en relación al
bastidor, así como las diagonales (en línea de puntos amarilla y verde)
de los cuadrados conseguidos.

¿Con qué fin?

Esta construcción le permite hacer que su composición sea aún más
sorprendente.
Aquí realiza una perspectiva caballera que le permite encontrar
nuevas relaciones de formas y de colores, que serán tratados por una
sucesión de pequeños toques alternando los valores fríos y cálidos.

El principio

Es la perspectiva más simple de utilizar. Es ampliamente suficiente
para realizar paisajes y bodegones.

Algunas definiciones:
La utilización de las
perspectivas axonométricas
da a los pintores la posibilidad
de crear cuadrículas llamadas
perspectivas, organizadas
como la perspectiva caballera.

¿En qué principios se basa la perspectiva caballera?

Se basa en la cuadrícula del espacio.
Las líneas diagonales se dan por las
diagonales de los cuadrados. No existe
el punto de fuga.

¿Cuáles son sus características?

La perspectiva caballera pertenece a la
familia de las perspectivas axonométricas.
No hay punto de fuga ni deformaciones
paradójicas. Se utiliza esta perspectiva
desde fines del siglo xix.

*Ejemplo de perspectiva caballera hecha
en una cuadrícula ortogonal.*

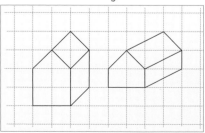

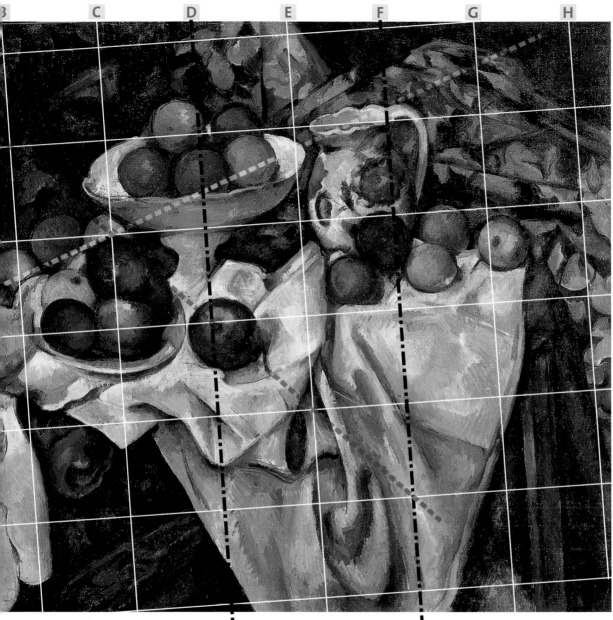

©Photo RMN – Hervé Lewandowski

Ejemplo de perspectiva caballera hecha en un tablero de rombos.

Para ir aún más lejos...

El cálculo de las perspectivas axonométricas

Se trata de calcular los ángulos de la cuadrícula.

• Axonométrica regular:
Las perspectivas axonométricas, que son perspectivas caballeras, pueden ser calculadas a partir de tres ángulos isométricos, iguales, de 120° cada uno.

120°

• Axonométrica irregular:
Hay dos clases. En un caso, el ángulo superior es de 90° y los dos ángulos inferiores son cada uno de 145°. En el otro caso, el ángulo superior es de 110° y los dos ángulos inferiores de 125°.

Los interiores en perspectiva

Cuando se determina un punto de fuga central (cf. p. 15), se crea una perspectiva central que puede ser exterior: una calle que se va hacia el horizonte (cf. p. 5), o interior: una habitación. Se llama entonces a esta última perspectiva «teatral», utilizada especialmente para el dibujo de decoración.

La habitación vacía

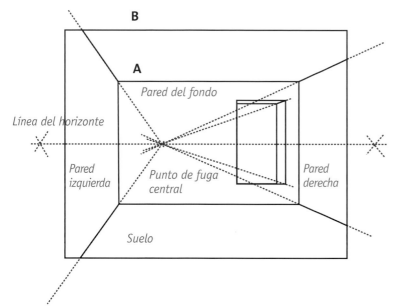

B

A

Pared del fondo

Línea del horizonte

Pared izquierda

Punto de fuga central

Pared derecha

Suelo

La habitación amueblada

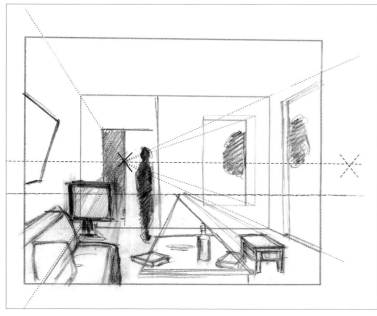

Dibujo de la habitación

- **Para representar la pared del fondo,** trace un rectángulo A proporcionado a la habitación que quiera representar: para una pared de 2,5 m de alto por 5 m de largo, dibuje un rectángulo de 7,5 × 15 cm.

- **Trace la línea del horizonte** a media altura del rectángulo A.

- **Determine el punto de fuga** sobre la línea del horizonte en función del lugar donde supuestamente se encuentra el espectador (de cara, en el centro o desplazado hacia el lado).

- **Trace las rectas saliendo** del punto de fuga y pasando por los ángulos del rectángulo. Determine la profundidad de los muros, del techo y del suelo trazando un segundo rectángulo B.

- **Para abrir una ventana en la pared** del fondo, dibuje un rectángulo y luego tire líneas de fuga pasando por los ángulos de la ventana. Determine aproximadamente el espesor de las paredes y luego trace los rebordes de la ventana.

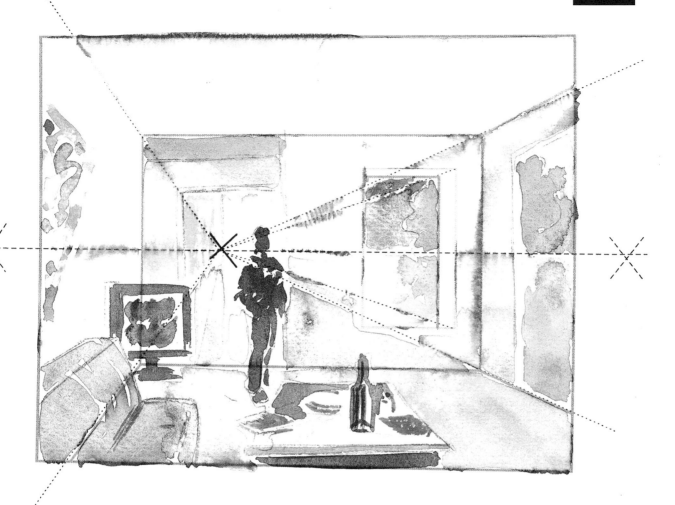

Disposición de los objetos en el interior de la habitación

• **Los elementos aplicados a lo largo de las paredes** (estantería, armario, cuadros, canapés, etcétera) tienen el mismo punto de fuga que el de la construcción de la habitación.

• **Para los elementos «móviles»** (mesa, sillas, etcétera), determine según su colocación de otros puntos de fuga, que no se encuentran obligatoriamente sobre la línea del horizonte para evitar las deformaciones ligadas a la perspectiva central.

Para situar los elementos de manera variada, se pueden tener dos líneas del horizonte (cf. croquis de la p. 22): una representa la línea del horizonte general del dibujo (en negro) y permite hacer la habitación, y la otra (en rojo) permite situar otros puntos de fuga para organizar la disposición de los muebles.

Piero della Francesca
La flagelación de Cristo (1463)

Piero della Francesca fue uno de los primeros pintores en dar forma
y en teorizar el principio de la perspectiva central. En este cuadro,
la perspectiva realizada no es menos importante que el tema abordado.

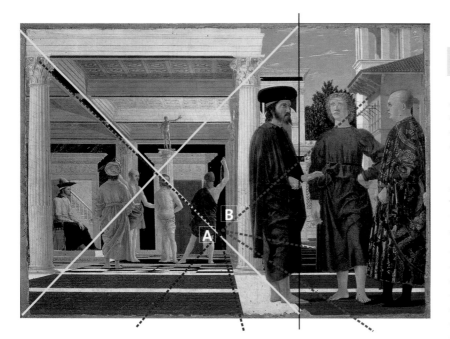

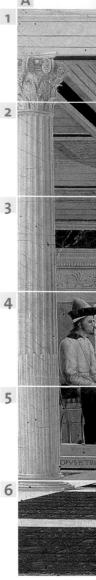

Análisis

En la parte izquierda
del cuadro, entre las
columnas, Cristo
está atado a una
columna delante de
Poncio Pilato. En la
parte derecha del
cuadro se encuentran
tres personajes, los
supuestos comitentes
del cuadro.

Observará que la
columna central
del cuadro no está
exactamente en el
centro, sino ligeramente
desplazada hacia la
derecha.

Témpera sobre tabl
Tamaño real:
59 x 81,3 cm

¿Dos puntos de fuga?

Piero della Francesca no
comete ningún error de
perspectiva, sino que une
dos escenas diferentes: la una
salida de la Biblia y la otra
de su propia época. Por este
hecho, las separa con una
columna, en la época símbolo
de la Iglesia, situada casi en
el centro del cuadro, y da una
perspectiva y un punto de
fuga diferentes a cada una.
Así pues, hay dos épocas, dos
perspectivas, dos puntos de
fuga y, por consiguiente, dos
puntos de vista.

> Según la regla de la perspectiva:
> las líneas verticales son paralelas entre ellas.

1 **Prolongue las líneas de fuga del mosaico** color ladrillo de la parte
izquierda del cuadro: se unen en el punto de fuga A.

2 **Prolongue las líneas de fuga del dintel negro** al techo: se cruzan
en el mismo punto de fuga A.

3 **Prolongue las líneas de fuga del suelo** de la parte derecha del
cuadro y de las ventanas del edificio rosa: encontramos un segundo
punto de fuga B ligeramente desplazado hacia la derecha.

4 **Las líneas horizontales** son todas paralelas entre ellas, lo que es
coherente, ya que los dos puntos de fuga son centrales (cf. p. 16).

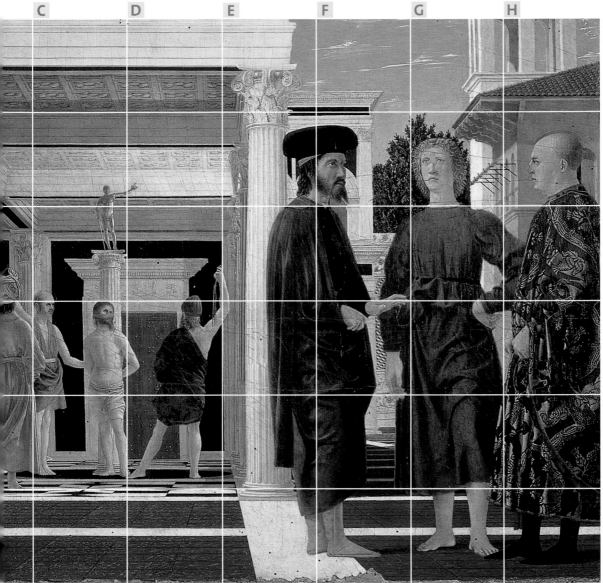

5 **El conjunto de la escena a la izquierda** está comprendido en un conjunto de cuadrados cada vez más pequeños, imbricados los unos en los otros.

6 **La altura del cuadro trasladada** sobre la longitud da la verticalidad, el aplomo del edificio avanzando tras el personaje en carmín. La diagonal (en amarillo) de este cuadrado es del mismo tamaño que la longitud del cuadro; así pues, tenemos un cuadro con el formato de la puerta de la armonía (cf. p. 38).

7 **Trazando las dos diagonales del cuadrado** (en amarillo), se encuentra el eje central de la picota que pasa por su punto de cruce.

El trabajo con el cordel

Para construir una perspectiva, puede utilizar una regla y un compás, pero existe un medio más eficaz y más simple que consiste en usar una chincheta y un cordel. Ate el cordel a la cabeza de una chincheta, clávela al nivel del punto de fuga y luego tire del cordel para obtener la recta que desee dibujar.

Para clavar la chincheta en la tela, póngale en el dorso un tapón de forma que se pueda aguantar, y para ponerla al lado clávela en el bastidor.

*D*espués de haber estudiado las reglas generales de las distintas perspectivas, le proponemos el estudio de algunos casos particulares y casos límites:

• aprender a dibujar los árboles en perspectiva le permitirá componer muy deprisa un paisaje;

• saber colocar siluetas en perspectiva le será muy útil si, por ejemplo, usted quiere pintar en un cuaderno de viaje, una escena que represente una calle de Shanghai...;

• dominar las reglas del contrapicado le ayudará sin duda a pintar los edificios de Nueva York, pero también un paisaje visto desde lo alto de un acantilado... Es una técnica muy utilizada en los cómics para conseguir unos efectos sorprendentes;

• divertirse jugando a hacer anamorfosis o divertidas deformaciones le permitirá jugar con la realidad proponiendo representaciones deformadas.

Vuelva a copiar los dibujos y los cuadros propuestos siguiendo las instrucciones.

• **Árboles en perspectiva** • **Personajes en perspectiva**
• **Picado y contrapicado** • **Anamorfosis y deformaciones**

Casos particulares

 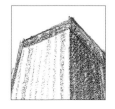 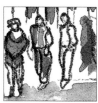

Camille Pissarro
La carretilla, vergel (hacia 1881)

Aquí tenemos un ejemplo de árboles en un paisaje.
El sol cae perpendicular. Es mediodía.

Para dar profundidad a su cuadro, para crear un efecto de perspectiva, Pissarro:

- ha hecho cabalgarse los dos manzanos de la derecha, que, además, no son de la misma medida;
- ha creado una diferencia de escala entre los manzanos y el ciruelo del segundo plano;
- ha detallado más los elementos del primer plano: la carretilla y la cabeza del asno a la izquierda;
- ha aplicado la perspectiva de los colores (cf. p. 61): el rojo y el ocre están en primer plano, el verde en segundo, y el azul, el violeta y luego el gris en el tercero.

Los distintos planos

- **Primer plano:** la campesina y su carretilla cargada de heno.
- **Segundo plano:** los dos manzanos; el de la derecha es menor y adelantado en referencia al segundo, el árbol central de la composición. Detrás, un camino corta el cuadro horizontalmente, cortando también el segundo plano; hacia su mitad se encuentra otro árbol frutal, un ciruelo, justo delante del punto de fuga.
- **Tercer plano:** árboles a lo lejos.

▶*Nota:*
 a la izquierda, a la altura de la campesina,
 la cabeza de un asno sobresale del ámbito,
 y su cuerpo se encuentra fuera de campo.

La colocación de los árboles

Este vergel es un espacio llano (cf. contiguo).
Los árboles están alineados en una diagonal que sale a media altura del cuadro a la izquierda y que llega abajo a la derecha.

La técnica

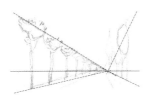

Árboles en un espacio plano

En el cuadro de una perspectiva, hay que empezar por situar el suelo de manera horizontal o en planos inclinados: colinas, montes, etc. Luego:

- **Si los árboles están alineados a lo largo de una carretera**, trace una línea de fuga a la cabeza de los árboles y luego otra al nivel de sus pies. Dibuje enseguida el alineamiento de los árboles teniendo en cuenta los consejos dados (p. 13);

- **Si los árboles se encuentran en un espacio plano**, empiece por dibujar el suelo y el alineamiento; luego, sitúe los árboles más o menos grandes en función de su alejamiento.

Tamaño real:
54 x 65 cm

Espacio llano y alineamiento

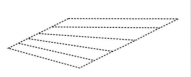

Árboles dispuestos a lo largo de las líneas

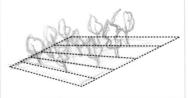

Borrado de la construcción

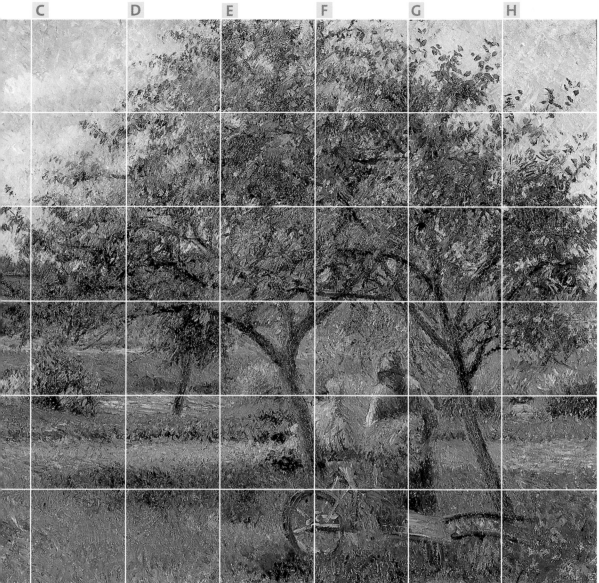

Árboles en un suelo con pendiente

• **Si los árboles se encuentran en un espacio en pendiente,** trace cada tronco en función de su posición y disminuya su tamaño a medida que esté más o menos alejado.

Suelo en pendiente y alineamiento

Alineamiento de los árboles

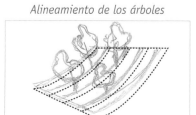

Borrado de la construcción

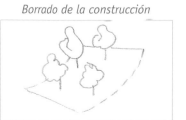

29

Vía peatonal

Para situar correctamente personajes en perspectiva:

1 **Realice una perspectiva central,** un cuadriculado en el suelo, con un punto de fuga central (cf. p. 16).

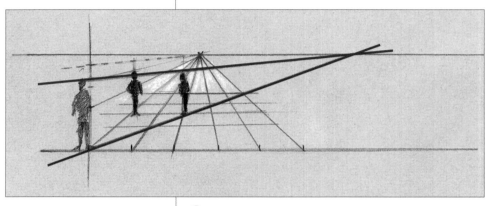

2 **Dibuje un primer personaje,** y luego trace dos líneas de fuga en rojo: la primera que pase a la altura de su cabeza, y la segunda a la altura de sus pies. Todos los personajes cuya cabeza y pies estén comprendidos entre estas dos líneas de fuga estarán en perspectiva.

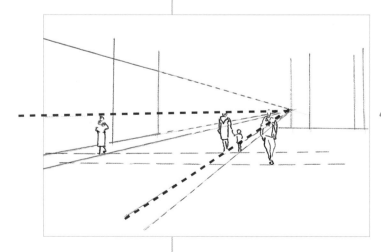

> Las verticales no tienen punto de fuga y son paralelas entre ellas: así pues, los personajes estarán situados en rectas paralelas.

3 **Trace dos rectas horizontales**
(en verde, cf. p. 31): una que pase por encima de la cabeza de un personaje, y la otra a la altura de sus pies: todo personaje comprendido entre estas dos rectas estará en perspectiva.

▶ *Nota:*
haga la altura de los edificios en relación a la de sus personajes: un hombre o una mujer miden alrededor de 1,7 m, lo que equivale más o menos a la mitad de un piso.

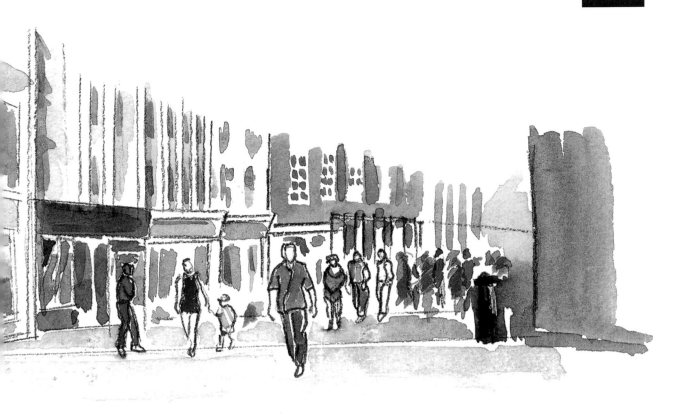

Recuerde:

Se necesita perspectiva con puntos de fuga para dibujar:

• edificios vistos de cerca (unos treinta metros);

• carreteras y calles que parecen alejarse y huir hacia el horizonte,

• edificios en vista prospectiva llamada vista artística.

Se necesita perspectiva paralela para dibujar:

• objetos y bodegones;

• edificios vistos desde muy lejos, un pueblo al fondo de un valle, etcétera.

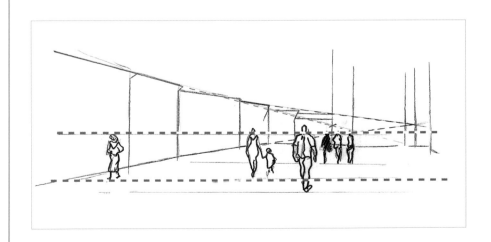

Caso práctico: los inmuebles

• **El picado:** suba a un rascacielos y mire hacia abajo. El punto de vista central está situado muy lejos por debajo del alquitrán.

• **El contrapicado**: al pie de un rascacielos, mire hacia arriba. El punto de fuga central se encuentra situado muy lejos en el cielo.

Con la perspectiva usando el picado o el contrapicado, **las líneas verticales no se perciben como paralelas** (cf. p. 5) pero haciendo la fuga hacia un tercer punto de fuga se crea un efecto de profundidad hacia abajo (picado) o hacia arriba (contrapicado).

Es una técnica de dibujo muy usada en las películas de dibujos animados y en los *cómics* jugando con los escorzos y los efectos de desproporción, para crear efectos de velocidad o de profundidad.

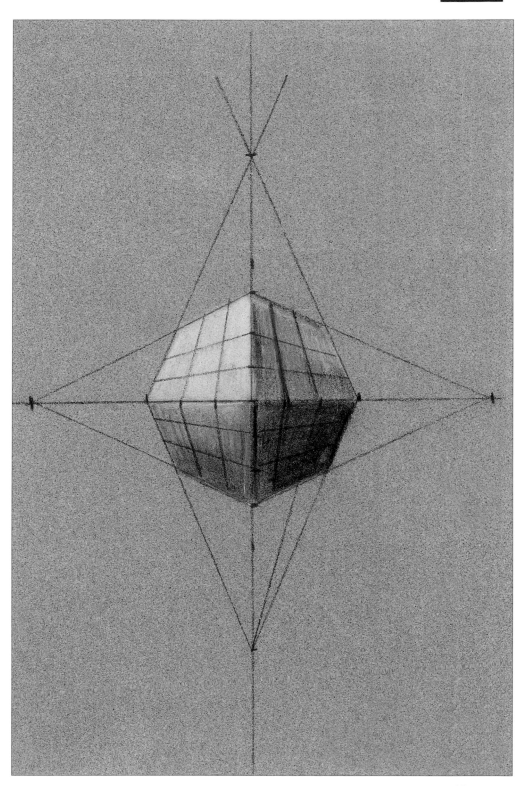

La perspectiva con cuatro puntos de fuga o la perspectiva artística o alocada!

Aquí tenemos un caso particular y divertido: la perspectiva tiene cuatro puntos de fuga. Conocemos la regla de base del dibujo occidental: verticales paralelas y sin punto de fuga (cf. p. 5), pero si añadimos dos puntos de fuga verticales, norte y sur, a los dos puntos de fuga clásicos, este y oeste, entonces el cubo se encuentra deformado; está como si se viera a través de una lentilla deformante.

Es una técnica muy usada por los dibujantes de dibujos animados y que nos conduce a las anamorfosis y a otras deformaciones.

Juego de perspectiva

Puede divertirse deformando objetos y volviéndolos a construir como por medio de espejos deformantes.

> Anamorfosis: imagen deformada por un espejo curvo.

Aquí tenemos el método:

1 • Realice una cuadrícula sobre la forma que desea reproducir;

2 • numere las casillas vertical y horizontalmente;

3 • reproduzca la cuadrícula dándole la forma que desea: aplanada, redondeada, ovalada, etcétera, y numere las casillas;

4 • traslade el contenido de la primera cuadrícula a la segunda, casilla por casilla. Obtendrá la imagen deformada.

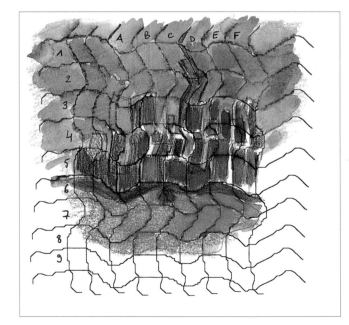

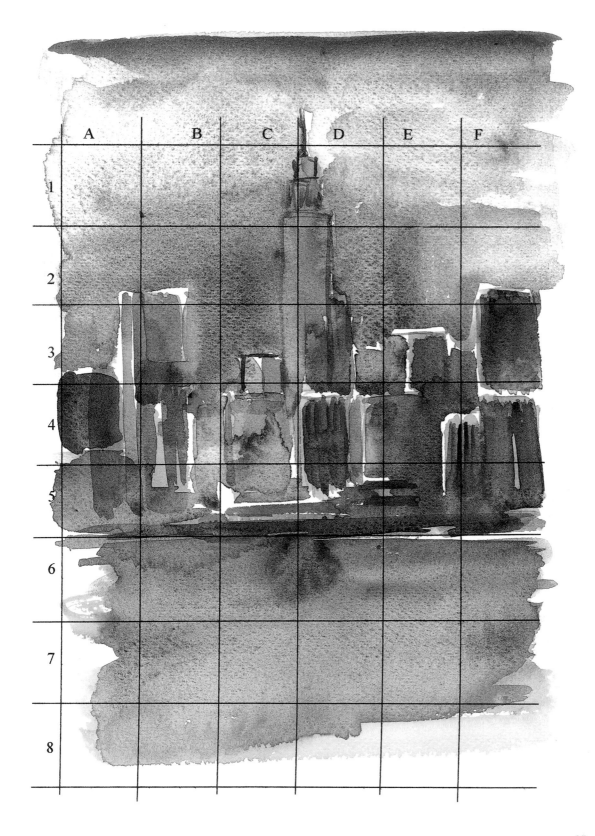

*L*a perspectiva es una visión geométrica y matemática del espacio.
Ahora bien, existen útiles para ayudarnos a comprenderla mejor
y a ponerla en práctica, especialmente para la perspectiva práctica.

Estos utensilios fueron utilizados por los más grandes maestros:
Leonardo da Vinci se sirvió de la placa de vidrio, Johannes Vermeer
y Diego de Velázquez de la cámara oscura, François Boucher y
Pierre-Auguste Renoir de la ventana en puerta de la armonía, Vincent
van Gogh y Paul Gauguin de la ventana de la Academia Julian,
etcétera, hasta nuestros días, en que el ordenador puede ser
una ayuda para la comprensión de la perspectiva.

Estos utensilios existen. Hágase con ellos si los necesita.

**Vuelva a copiar los dibujos y los cuadros propuestos siguiendo
las construcciones.**

• Ayudas para comprender la perspectiva
• Las distintas perspectivas • Las reglas de composición
• La regla del tercio

Los útiles y las reglas de la composición

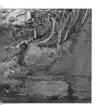
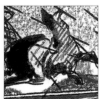
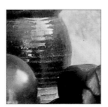
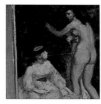

Los secretos del oficio de los grandes maestros

Hay numerosos instrumentos para ayudarle a comprender y a construir las perspectivas; algunos se los ha de fabricar uno mismo, otros se encuentran en los comercios.

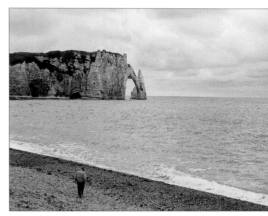

Las ventanas del paisajista

Las ventanas del paisajista son el medio más simple de analizar y de reproducir una perspectiva.

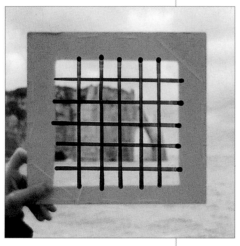

1 Ventana de Durero

• **Haga una ventana** de cualquier tamaño en un trozo de cartón y luego incorpórele una cuadrícula con trozos de cordel (se tiene que colocar de modo que se obtengan unos cuadrados regulares).
• **Mantenga su ventana al final del brazo** y mire su tema a través de ella.
• **La puesta en el cuadro da las proporciones** entre los objetos así como su situación en el cuadro. Nos permite también desplazar el punto central y la simetría del cuadro.

Este procedimiento ha sido usado por pintores como Durero y Holbein.

▶ *Ingenio:*
Una versión simplificada de esta ventana consiste en coger dos trozos de cartón cortados en L, imbricados el uno en el otro.

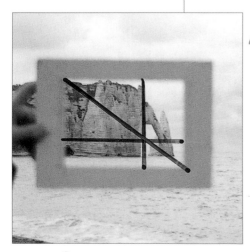

2 Ventana en «puerta de la armonía»

• **Trace en un cartón** un cuadrado de lado A.
• **Trace la diagonal del cuadrado.** Mida esta diagonal y trasládela sobre la base del cuadrado.
• **Trace el rectángulo** de lado A y de longitud B = diagonal del cuadrado.
• **Recorte el rectángulo** para hacer la ventana.
• **Sitúe un cordel vertical** de forma que pueda ver el cuadrado.
• **Sitúe un segundo cordel** encima de la diagonal del rectángulo.
• **Sitúe un tercer cordel** paralelo a B, pasando por la intersección de los dos cordeles precedentes.

Esta ventana da las líneas directrices del formato paisaje (P). Ha sido utilizada por pintores como Boucher, Cézanne, Pissarro, Renoir y Monet.

B

La puerta de la armo

3 Ventana del «Número Áureo»

- **Trace en un cartón** un cuadrado de lado A.
- **Trace una recta** cortando el cuadrado en dos verticalmente.
- **Trace la diagonal** del medio cuadrado derecho. Mida esta diagonal y trasládela a la horizontal.
- **Trace el rectángulo** de lado A y de longitud B = lado del cuadrado + diagonal del medio cuadrado.
- **Recorte el rectángulo.**
- **Sitúe un primer cordel** vertical de forma que pueda ver el cuadrado del lado A.
- **Sitúe un segundo cordel** para visualizar el medio cuadrado.
- **Sitúe un tercer cordel** sobre la diagonal del rectángulo.
- **Sitúe dos cordeles más,** paralelos a B, cortando los dos cordeles verticales.

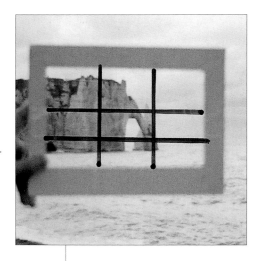

El número áureo

Esta ventana da las líneas directrices del formato marina (M).
Ha sido utilizada por Ucello, Rafael, Holbein, Lebrun...

4 Ventana n.° 4

- **Trace en un cartón** un cuadrado de lado A, y luego repita el mismo al lado.
- **Trace una línea** cortando los cuadrados en dos horizontalmente.
- **Trace la diagonal** del medio cuadrado superior izquierda y trasládela a la vertical.
- **Obtendrá un rectángulo** cuya longitud= 2 A y la altura= 1/2 A + diagonal del medio cuadrado.
- **Recorte su ventana** y coloque los cordeles: uno vertical y dos horizontales.

Esta ventana da las líneas directrices del formato figura (F).
Ha sido utilizada por pintores como Monet, Cézanne, Renoir y Pissarro.

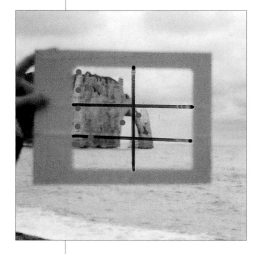

5 Ventana de la Academia Julian

Aquí tenemos otro tipo de ventana que usted se puede construir a partir de los formatos P, F y M.

- **Recorte en un cartón** una ventana de su elección (formato P, M o F).
- **Sitúe dos cordeles,** uno vertical y el otro horizontal, pasando por la mitad de cada uno de los lados.
- **Sitúe dos cordeles,** representado las diagonales del rectángulo.
- **El cruce de todas las rectas** da el punto central del cuadro.

Esta ventana ha sido usada por Van Gogh, Gauguin y Bouguereau, entre otros.

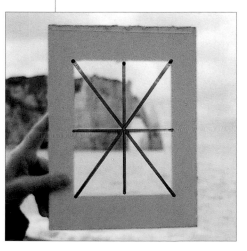

▶ *Nota:*
Es importante remarcar que la utilización de estas ventanas es distinta a las de la fotografía: contrariamente a estas últimas, las ventanas no tienen profundidad de campo.

Instrumentos ópticos

Al lado de las ventanas del paisajista, también existen otros procedimientos que facilitan la comprensión o la aplicación de la perspectiva.

La *cámara oscura*

Conocida desde la Antigüedad, la cámara negra es un procedimiento simple: se trata de un pequeño agujero a través del cual la luz de un exterior iluminado entra en una habitación oscura y proyecta una imagen invertida en el muro opuesto a la abertura. La nitidez y la claridad de la imagen dependen de la dimensión del agujero.

Le proponemos dos maneras de conseguir una *cámara oscura*:

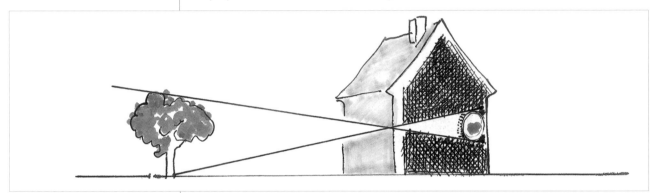

1 **En una habitación negra:**

• **con un cartón**, tape la ventana de una habitación que dé al jardín: es necesario que la oscuridad sea completa;

• **perfore un agujero en el cartón** y observe en la pared opuesta que la imagen del jardín se reproduce al revés;

• **¡atención!** este procedimiento sólo funciona si hace buen tiempo.

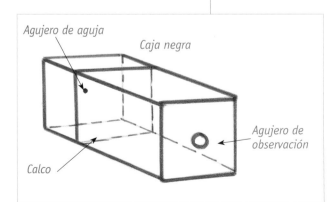

Agujero de aguja

Caja negra

Agujero de observación

Calco

Principio de la cámara oscura

2 **Con una caja de zapatos:**

• **haga un agujero con un alfiler** en un lado;

• **sitúe una hoja de papel de calcar** en el interior, a 5 cm del agujero;

• **en el lado opuesto,** haga un agujero de 3 cm de diámetro;

• **ponga la tapa** para que la luz entre solamente por el agujero hecho con el alfiler;

• **Observe por el agujero de observación** la imagen invertida que se proyecta sobre el calco: en el centro, el valor y la claridad son mayores que en la periferia.

La cámara oscura fue utilizada por Tintoretto, Velázquez, Vermeer, Caravaggio, Guardi, Canaletto, Reynolds... Se encuentra descrita en la *Enciclopedia* de Diderot y D'Alembert.

La lente convexa llamada «ojo de viejo»

Es una lente convexa cuadriculada. Permite ver reducido el paisaje que se pinta y, gracias a la cuadrícula, es muy fácil reproducir la imagen. Es un instrumento muy práctico por su tamaño. Pero, atención, la lente puede aumentar los efectos de paralaje (cf. p. 8) y acentuar las perspectivas.

Esta lente se utilizó mucho por los pintores académicos y los impresionistas.

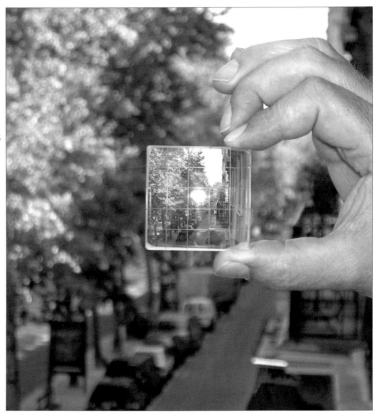

La cámara fotográfica argéntica

Desde el siglo xix, los pintores usan las cámaras fotográficas para poseer documentos de modelos efímeros (cielo, mar, etcétera). El objetivo crea una «profundidad de campo» variable según la naturaleza de la óptica y del foco: con un foco largo, los objetos aparecen cercanos y la perspectiva está casi borrada, mientras que con un foco corto los objetos aparecen más alejados y la perspectiva está acentuada.

En qué circunstancias podemos usar fotografías

Para realizar un retrato, el uso de una fotografía puede parecer muy útil, pero hay que tener cuidado porque si usted dibuja un retrato del natural, no acentúa las arrugas de la sonrisa; en cambio, trabajando con una fotografía corre el peligro de acentuar las marcas de expresión fijada por la instantánea.
Para dibujar un caballo al galope, es preferible dibujar a partir de una fotografía si se quiere conseguir una posición anatómica correcta. En efecto, a simple vista es imposible ver la posición de las patas.

El o los puntos de vista:
La utilización de los instrumentos de óptica supone que se adopta solamente un único punto de vista.
Ahora bien, el ojo del pintor puede adoptar varios a la vez. Sírvase usted de estas ayudas para la comprensión de la perspectiva como un medio de memorización del espacio, y una vez que se encuentre a gusto, tenga confianza y láncese sin miedo.

La cámara fotográfica digital y el tratamiento de la imagen

Las fotografías digitales así como las de programas informáticos de tratamiento de imágenes facilitan la presentación de sus dibujos y cuadros. En efecto, usted puede enmarcar la imagen, prepararla según los esquemas de las ventanas de los paisajistas (cf. pp. 38-39) e integrar una colocación en el cuadro; puede incluso proyectarla directamente en la tela. Además, puede crear anamorfosis numerosas y variadas.

Ayudas para comprender la perspectiva

La placa de vidrio

Ponga una placa de vidrio entre usted y los objetos que usted dibuja. Reproduzca su tema en el vidrio con un pincel y pintura al óleo, por ejemplo. Ponga enseguida una hoja de papel encima de la placa de vidrio y apriete suavemente con la mano: obtendrá la huella de su dibujo. Este procedimiento fue usado por Leonardo da Vinci.

El espejo

Observe los objetos en un espejo. Dibuje encima con pastel graso la forma de los que usted quiera reproducir. Luego, ponga una hoja de papel encima del espejo y presiónela suavemente con la mano: obtendrá la huella de su dibujo. Este procedimiento ha sido utilizado por Rafael, Leonardo da Vinci, Tiziano, etcétera.

El ojo de bruja

Ojo de bruja es el nombre dado a un tipo de espejo cóncavo. Instalado en una habitación oscura, delante de una ventana, proyecta invertido el tema situado en el exterior. El pintor sólo tiene que calcar. ¡Cuidado!, la imagen proyectada con este sistema no sobrepasa la treintena de centímetros. Por otro lado, este procedimiento comporta una perspectiva particular llamada «cilíndrica». Este procedimiento ha sido usado por Van Eyck, Holbein, Tiziano y en nuestros días por David Hockney.

La habitación clara

Este instrumento nos permite observar a través de un prisma la imagen de los objetos que aparecen, por un juego de óptica, en la hoja de papel, justo al final del lápiz. Es un procedimiento interesante pero muy cansado de usar. Este procedimiento lo han utilizado Ingres y, en nuestros días, David Hockney.

A
1
2
3
4
5

Tamaño real:
0,98 x 1,28 cm

Análisis de una obra

Jean Frédéric Bazille
El taller de Bazille, calle de la Condamine, 9, Pa

Un ejemplo de perspectiva en formato F

Construcción en perspectiva:

1. Prolongue las líneas de fuga (en rojo) de la pared de la derecha, de los cuadros que están colgados en ella y del piano. Convergen en un punto de fuga situado en el desnudo del cuadro que está colgado encima del canapé rosa.

2. Coloque (en verde) las líneas de fuga de la pared de la izquierda: el punto de fuga se encuentra en el exterior del cuadro.

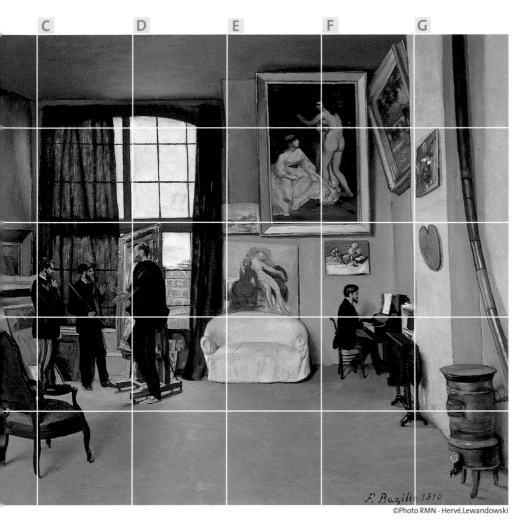

C D E F G

F. Bazille 1870

©Photo RMN - Hervé.Lewandowski

*Jean Frédéric Bazille, pintor,
fue conocido principalmente
como el mecenas de los
comienzos de Monet y de los
impresionistas; este lienzo
lo muestra, por cierto, en su
taller rodeado de sus amigos
los impresionistas.*

3. La línea del horizonte está situada a media altura del cuadro y pasa por los dos puntos de fuga.

4. La pared del fondo se divide en dos: tenemos la ventana a la izquierda y un trozo de pared a la derecha; es el montante de la ventana lo que materializa la frontera entre los dos espacios.

5. Corte el cuadro en dos verticalmente y luego trace el cuadrado del lado equivalente a la mitad de un largo. La base de este cuadrado da la línea que separa el bajo de la pared del fondo del suelo.

Perspectiva de los colores:

De acuerdo con la ley de la perspectiva de los colores, que trataremos en el próximo capítulo, la butaca del primer plano es roja, color cálido «saliente», y el azul del cielo es un color frío «huidizo» y se encuentra en tercer plano. Por lo que respecta al canapé del fondo de la sala, este se sitúa entre el primer plano de la butaca y el tercer plano del cielo: así pues es rosa, color frío en comparación con el rojo, pero caliente en comparación con el azul.

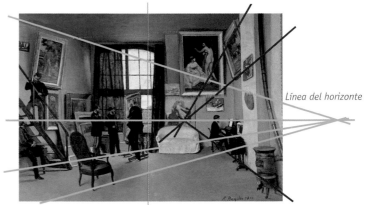

Línea del horizonte

F. Bazille 1870

Ejercicios prácticos:
cómo realizar una misma composición según las diferentes perspectivas

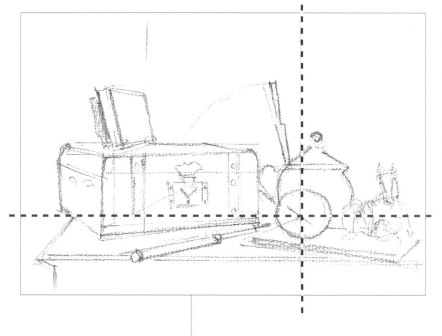

Aquí tenemos la fotografía de un bodegón compuesto por varios elementos: una mesa, una caja, una pelota, un caballo de metal, una cerámica con tapa, un abanico y un sello de madera. El interés de este capítulo consiste en que vamos a realizar el mismo cuadro según los distintos formatos estudiados.

Formato P (paisaje)

Después de haber realizado el cuadrado de construcción del formato P, trace las grandes líneas de este formato (cf. p. 38): su intersección da el centro de la pelota, la horizontal da el límite de la mesa, etcétera.

Formato M (marina)

Después de haber realizado el cuadrado de construcción del formato M, trace las grandes líneas de este formato (cf. p. 39): la derecha A da los límites de la mesa, la altura de los objetos se comprende entre A y B, el tampón está situado en la abertura dada por las rectas B y C, el abanico entre C y D, etcétera.

44

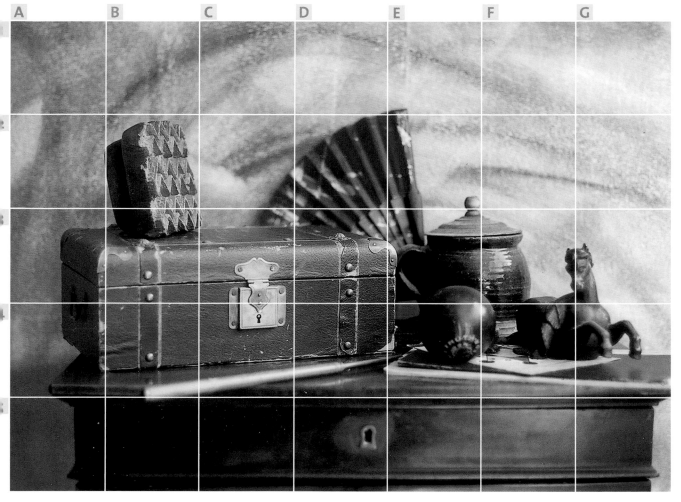

Formato F (figura)

Después de haber realizado el esquema de construcción del formato F, trace las grandes líneas de este formato (cf. p. 39): la intersección de la gran diagonal C y de la diagonal E nos da el centro de la pelota.

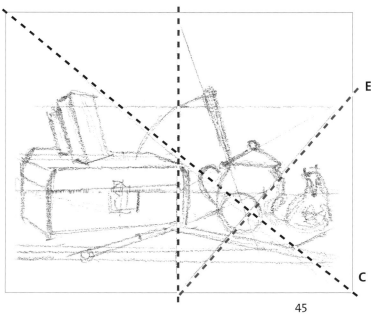

Perspectiva caballera

Trace la cuadrícula (cf. pp. 20-21) y luego sitúe los objetos siguiendo la cuadrícula o las diagonales de la cuadrícula.

Perspectiva artística sin formato particular

Trace la línea del horizonte en el tercio inferior de la hoja. Sitúe el punto de fuga central: las líneas de fuga dan los límites de la mesa. Escoja los puntos de fuga exteriores, donde usted quiera, en la línea del horizonte y luego tire las líneas de fuga: el punto de fuga A controla la situación del tampón y de la cara derecha de la caja, el punto de fuga A' rige la colocación de la parte izquierda de la caja, el punto de fuga B el del caballo, etcétera.

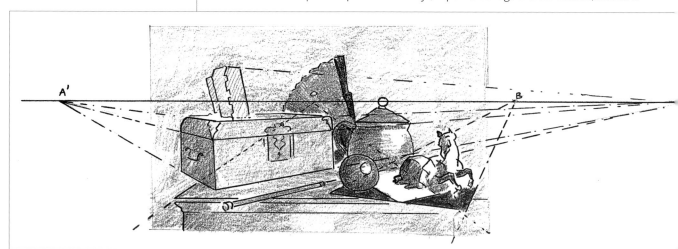

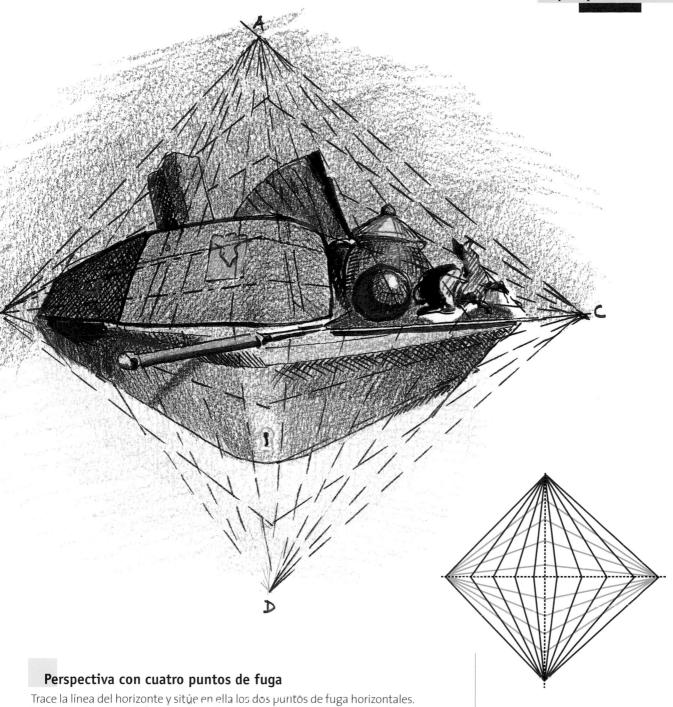

Perspectiva con cuatro puntos de fuga

Trace la línea del horizonte y sitúe en ella los dos puntos de fuga horizontales. Determine en seguida los puntos de fuga verticales pasando por estos dos puntos (cf. p. 33). Divida las dos rectas a intervalos regulares y después tire las líneas de fuga pasando por estos puntos. Siga las líneas de fuga para situar sus elementos.

La deformación que se consigue es muy conocida por los fotógrafos; se la llama *ojo de buey*. La parte central parece ser más agrandada en relación a los lados.

Explicación con un ejemplo

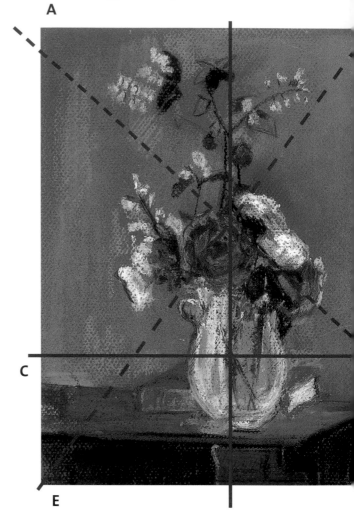

Las diagonales

El arte de la composición reposa en la utilización de las diagonales. Nos permiten desplazar el centro del cuadro, ofreciendo composiciones más interesantes y variadas que si el tema estuviera situado en pleno centro. Nos permiten distribuir de manera más eficaz los objetos en la superficie.

Las diagonales describen dos grandes familias de composición: las llamadas de la «puerta de la armonía» y la del «número áureo», pero existen otras más.

Estas diagonales no tienen que aparecer en el dibujo o cuadro final, son subyacentes; son las líneas de fuerza.

Composición del formato P, puerta de la armonía (cf. p. 38)

Trace el cuadrado cuyo lado es igual a la anchura de nuestro formato.
Trace la diagonal del cuadrado y luego la del formato.
El centro de su cuadro se encuentra en la intersección de las dos diagonales.

A partir de **Camille Pissarro**
Ramo de flores (1873)

• El libro está situado en el borde CD del cuadrado.
• El cruce de la diagonal del cuadrado AD y de la gran diagonal EB nos da el lugar de la rosa central.

Se puede utilizar este formato tanto horizontal como verticalmente.

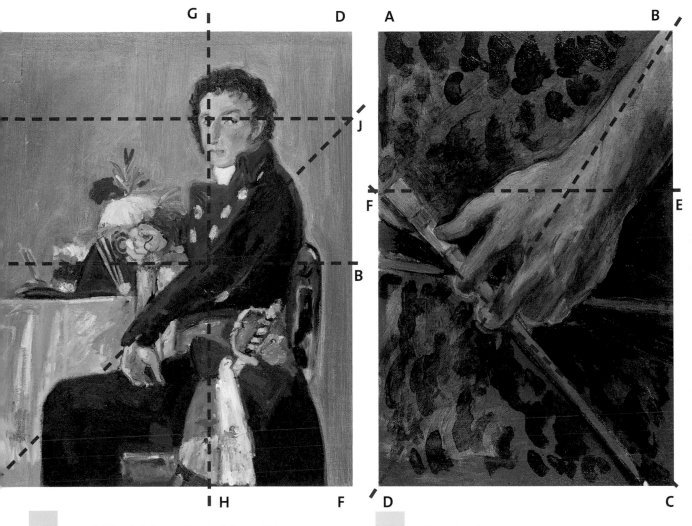

Composición del formato F (cf. p. 39)

Divida el formato en dos horizontalmente, de forma que se obtengan dos rectángulos superpuestos ABCD y AEFB.

Después trace el cuadrado de lado AC y luego el de lado EF.

A partir de **Francisco Goya**
Retrato del embajador de Francia Ferdinand Guillemardet (1795)

• El eje del cuerpo está situado en la recta GH.

• El eje del brazo nos es dado por la diagonal JE.

• El nivel de los ojos nos es dado por la recta IJ.

Otro ejemplo de utilización de las diagonales

El arte del uso de las diagonales y de las líneas de fuerza puede dar efectos divertidos y sorprendentes.

A partir de **Pierre Narcisse Guérin**
El regreso de Marcus Sextus (1794)

• El eje del brazo nos es dado por la gran diagonal BD.

• Los pinceles se sitúan todos en tres diagonales.

• La que da el eje del pincel principal se ve fácilmente: trace el cuadrado DCEF de lado DC y luego la diagonal FC.

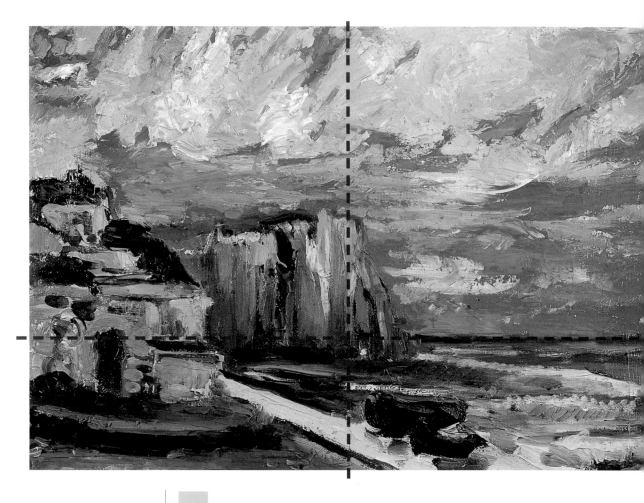

Los tres planos

Respetar los tres planos es dividir la profundidad del paisaje en tres partes, lo que permite simplificar el dibujo y la elección de los elementos que se quiere representar.

Ejemplo 1

A partir de **Courbet**
El acantilado de Etretat

Primer plano: el extremo del acantilado a la izquierda está pintado con valores oscuros.

Segundo plano: el acantilado, tema principal del cuadro, está pintado con tonos medios.

Tercer plano: las nubes, el horizonte y el cielo azul están pintados con valores suaves y grises.

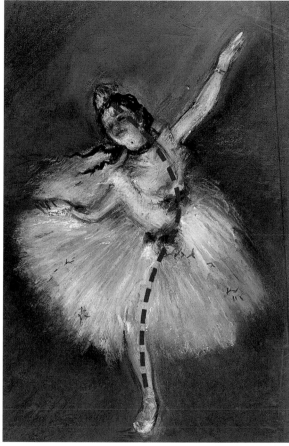

Ejemplo 2

A partir de una **fotografía**
Paisaje mediterráneo

Cuando se trabaja a partir de una fotografía, hay que observar con mucha atención las líneas de fuerza, pero también hay que estar muy atento a las líneas secundarias que, como en este ejemplo, forman una sucesión de zigzag situando los distintos planos y elementos.

Composición en sinusoide

La utilización de las diagonales se ha comprobado como un medio muy eficaz para estabilizar un cuadro y darle potencia a la composición, pero para aportar flexibilidad y una cierta dinámica, podemos priorizar las líneas sinusoides.

A partir de **Edgar Degas**
La estrella o bailarina en escena (1876-1877)

El cuerpo de esta bailarina esbelta sigue una línea en forma de S.

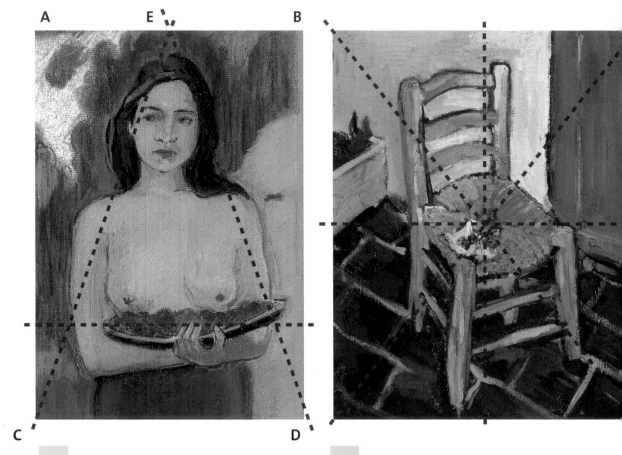

Composición estática

Las composiciones estáticas están a menudo construidas dentro de una A. Para conseguirlo, determine el centro E del lado AB y trace las rectas CE y DE.

A partir de **Paul Gauguin**
Mujeres tahitianas con mangos (1899)

La mujer parece perfectamente comprendida en esta A: la cima contiene la cabeza, las rectas CE y DE sitúan las espaldas y la línea del horizonte, la de la bandeja de mangos.

Composición centrada

Este tipo de composición se consigue trazando las diagonales así como las rectas, vertical y horizontal, cortando en sus mitades los lados del formato: la intersección de todas las rectas da el centro del cuadro.

A partir de **Vincent Van Gogh**
La silla de Vincent con su pipa (1888)

Van Gogh utiliza esta composición para colocar su pipa puesta en la silla en medio del cuadro; recurrió muy a menudo a este tipo de esquema.

Composición repetitiva

Aparecida a mitad de los años sesenta del siglo XX, la composición repetitiva reside en la repetición de un mismo motivo, y la única variación es la de los colores. Muy eficaz y lúdica, esta clase de composición juega con los contrastes de los colores tónicos.

Cuatro retratos
A partir de **los maestros del** *pop art*

Aquí, la yuxtaposición de los colores fundamentales crea un efecto de contraste intenso y de saturación de los colores. Esta técnica fue ampliamente utilizada por la publicidad y el *pop art*, pues hace que el color explote, chille.

Composición «all over»

Esta composición consiste en repetir el mismo gesto. Toda la tela está cubierta por una pintura del mismo valor y el cuadro no tiene ni centro, ni parte de arriba, ni de abajo.

Reflejos en el agua
en el **estilo impresionista**

Haga la experiencia y dé la vuelta al cuadro; eso no nos impide su lectura.

Composición en oposición de pares

Este sistema raro ha sido utilizado por pintores ingleses y estadounidenses como Rothko. Nos permite descifrar una superficie abstracta y orientarse en ella.

Para ello hay que hacer una columna + y una columna –.

Por ejemplo:

amarillo	azul
acción	negación
luz	oscuridad
caliente	frío
lejos	cerca
alto	bajo
brillante	mate
nítido	difuminado

William Turner
El interior de la Abadía de Tintern (hacia 1794)

Antes de haberse inventado la niebla de Londres, William Turner era profesor de perspectiva en la Real Academia. Aquí tenemos un buen ejemplo para revisar lo que hemos visto y comprender que el artista tiene que jugar con la perspectiva.

Material
- Papel para acuarela de 300 g/m^2
- Regla
- Lápiz HB
- Goma plástica
- Pluma de dibujar
- Tinta china sepia
- Acuarela

La colocación de colores

1 • **Retome el conjunto** en tinta china sepia con la plumilla de dibujar. Déjelo secar.

2 • **Con acuarela** tierra de Siena muy diluida, pinte las paredes empezando por las partes en la sombra.

3 • **Pinte el primer plano** rompiendo el tierra de Siena con verde.

4 • **En violeta cortado** de azul, pinte las partes en la sombra, a contraluz.

5 • **La hojarasca** y la hiedra son verde cortado con tierra de Siena.

6 • **Pinte de nuevo** el primer plano con tierra de sombra y verde.

7 • **Haga el cielo** en azul.

La colocación del tema

Turner utiliza la composición del tercio para colocar su tema.
• **Divida cada lado de su formato** en tres partes iguales; verá que el cuadrado central da la colocación de la columna principal en plena luz.
• **Divida en tres la parte exterior derecha** del cuadro; observará que el primer tercio da la colocación de la última columna de la abadía.

La colocación de las líneas

• **La línea del horizonte** se sitúa en el tercio inferior del dibujo, detrás de las columnas.
• **El punto de fuga principal**, según un procedimiento clásico conocido desde los venecianos, está situado en el extremo superior derecho de la hoja, sobre la línea del horizonte.
• **Las líneas de fuga**, que convergen hacia el punto de fuga principal, dan la colocación de la pared.

La colocación de las columnas y de los arcos de la derecha

Vaya a la página 12, donde se indica cómo situar los arcos en perspectiva.
1 • **Delimite la pared de la derecha** (comprendida entre C3-C6 y E5-E6) colocando las dos verticales que cortan las líneas de fuga de la pared: encontrará un rectángulo en perspectiva.
2 • **Dibuje las dos diagonales** de este rectángulo en perspectiva: en su convergencia, trace la vertical pasando por este punto, lo que nos da la situación del arco central.
3 • **Vuelva a hacer los mismos pasos** y el cruce de diagonales de cada rectángulo en perspectiva le dará la colocación de las columnas y de los arcos.

Mientras que los arcos que acabamos de ver están dibujados según las reglas de la perspectiva, los que se encuentran en el cielo contravienen completamente estas reglas. El pintor no ha cometido error, sino que sencillamente se ha tomado libertades en relación a las reglas, haciendo así que su acuarela se vuelva más viva.

Colocación de la pared de la izquierda

El punto de fuga que domina la construcción de la pared de la izquierda (comprendido entre A3-B3 y A7-B7) está situado fuera de la hoja.
Ate un cordel a una chincheta que usted fijará a 80 cm fuera de su hoja.
Tense el cordel; le dará todas las rectas convergentes hacia este punto de fuga.

A3 - B3

E5 - E6

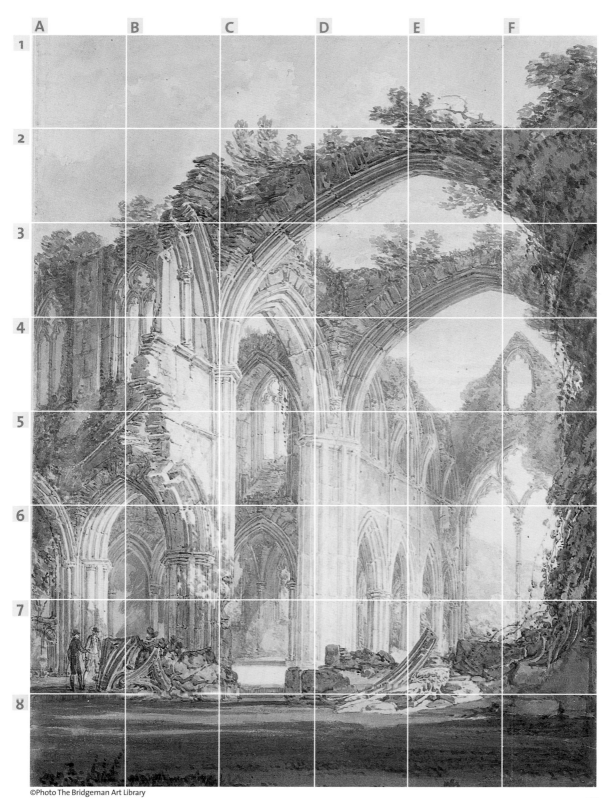

Si la perspectiva general es bien conocida por todos, la perspectiva del color, en cambio, lo es mucho menos; sin embargo, desempeña un papel tan importante que es la primera en la impresión de crear profundidad en el espacio.

En efecto, por estos juegos de óptica y de colores, usted va a descubrir que puede aumentar o disminuir la impresión de profundidad: los colores cálidos, por ejemplo, deben situarse en un primer plano mientras que los colores fríos tienen que figurar en un último plano. Invertir este orden impediría la percepción del espacio, incluso si el espacio representado estuviera perfectamente reconstruido según las reglas de la perspectiva.

Copie los dibujos y los cuadros propuestos siguiendo las construcciones.

Las ilusiones ópticas y la perspectiva de los colores

 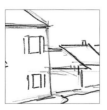

Las ilusiones ópticas y la perspectiva de los colores

Dibujar es utilizar las ilusiones ópticas para hacer de esto un lenguaje y una representación. Se llama perspectiva de los colores a la degradación regular de los colores, de los tonos y de los valores en función de su situación en el cuadro. Leonardo da Vinci llamaba a este fenómeno perspectiva aérea.

Pero hay que estar atentos, ya que, a causa de algunas ilusiones ópticas, los colores se atraen o se rechazan. Dibujar y pintar es utilizar estas ilusiones de óptica para hacer de esto un lenguaje y una representación.

Sin embargo, hay que advertir de que un 10 % de los hombres y menos de un 1 % de las mujeres tienen una percepción alterada de los colores, que les impide parcialmente la utilización de estas reglas.

Regla del contraste

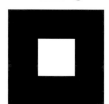

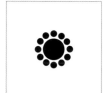
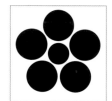

1 – Negro y blanco: *el teorema del contraste de Reynolds*

Un cuadrado negro sobre fondo blanco parece menor que el mismo cuadrado blanco sobre fondo negro.

Resulta también que el mismo círculo lo vemos mayor cuando está rodeado de círculos más pequeños que él, que cuando está rodeado de círculos de mayor tamaño que él.

Invirtiendo el contraste, el círculo parece más grande cuando está rodeado de círculos más pequeños que cuando está rodeado de otros mayores.

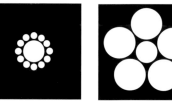

Un ejemplo sorprendente: *el tablero de Adelson*

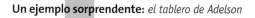

Tenemos aquí una de las ilusiones de óptica más espectaculares. En un tablero de veinticinco casillas en perspectiva paralela, se ha colocado un cilindro cuya sombra cae encima del tablero.

Vemos una casilla negra A en la luz y una casilla blanca B de color gris a causa de la sombra del cilindro. Tenemos la impresión de que los dos grises son diferentes mientras que estamos delante del mismo color.

Es una ilusión óptica que reconstituye la coherencia del tablero, la alternancia de las casillas negras y blancas.

Es un elemento fundamental en pintura: un buen pintor sólo necesita muy pocos colores para hacer nacer ilusiones de óptica y de perspectiva.

© Edward H. Adelson

2 – Ley del contraste simultáneo, llamada Ley de Chevreul

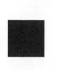
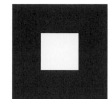

Esta regla se desarrolla con los colores complementarios (naranja, verde, violeta) y primarios (rojo, amarillo, azul).

El color que en A rodea a su complementario y en B está rodeado por él, parece diferente:
- **en A**, parece más intenso y más cercano;
- **en B**, parece más claro y más lejano.

A B

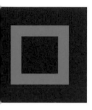
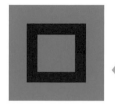

El rojo parece más intenso en la izquierda que en la derecha.

Ley del contraste de intensidad

Un cuadrado de color sobre un fondo gris parece menos intenso...

...que el mismo cuadrado de un mismo color sobre fondo negro.

Interacción del color, llamado teorema de Albers

El mismo gris sobre azul o rojo parece, por contraste, cálido o frío y más o menos oscuro.

Dos colores primarios asociados parecen aniquilarse.

59

Saturación de un color en función de su superficie

Una gran superficie de rojo parece más intensa que una pequeña superficie del mismo rojo.

Una pequeña superficie de un color rodeado por su complementario parece más saturada que una gran superficie unida de este color.

Por ejemplo, una pequeña superficie de rojo rodeada de verde parecerá más intensa que una gran superficie del mismo rojo.

La memoria retiniana

El ojo y el cerebro tienen la tendencia de crear naturalmente el color complementario del que estamos observando. Este fenómeno se llama *alter image effect* o memoria retiniana.

En un cuadrado blanco una forma roja rodeada de un hilo verde parece llena de verde, mientras que las partes rodeadas en rojo parecen rosadas.

La parte central parece teñida de verde y la de alrededor parece rosa. Aunque el blanco es uniforme, nos parece cálido o frío.

La perspectiva de los colores

La perspectiva de los colores es la colocación correcta de los colores en un cuadro en función de su intensidad y de su degradación, con el fin de dar la sensación de espacio y de profundidad. Los colores se degradan a medida que se alejan en el espacio sugerido del cuadro.

1 – Regla de los tres planos

El primer plano está delante y contrastado, constituido por valores fuertes (negro y blanco). El segundo plano es intermediario y compuesto por tonos grises pero más densos. En el tercer plano, más grisáceo es el color cuanto más se aleja.

2 - Los colores según la regla de los tres planos

La luz se divide en colores cálidos y fríos. Los colores cálidos son los rojos, los tierras, los amarillos, los naranjas. Los colores fríos son los colores azules, verdes y violetas.

Los colores refractados tienen longitudes de onda más o menos grandes:

• los colores cálidos (rojo, naranja, amarillo) tienen grandes longitudes de onda y parecen venir hacia delante: se dice que son «saltones»;

• los colores fríos (verde, azul, violeta) tienen pequeñas longitudes de onda y parecen ir hacia atrás: se dice que son «huidizos».

Cuanto más próximo está un color, más perceptible es de ser cálido.

Cuanto más lejano, más perceptible de ser frío.

Un justo reparto de los colores cálidos y fríos sugiere la distribución de la luz y del espacio.

Se deben colocar sistemáticamente:

en un primer plano: el rojo, después el naranja y el amarillo;

en un segundo plano: los ocres, los verdes y los tierras;

en un tercer plano: los azules, los grises y los violetas.

La perspectiva de los colores está sometida a las leyes del contraste, contraste de intensidad o contraste simultáneo, a la variación del valor, de la saturación y de la intensidad.

El contraste más intenso y el más saturado es la yuxtaposición de un color y de su complementario; aparece, así, en un primer plano.

Cuando la luz baja, los colores fríos dominan (en la puesta de sol, por ejemplo).

3 - Ejemplo del cuadro de variación del color en función de los tres planos

Aquí tenemos tres columnas que representan la colocación ideal de los colores según las reglas de la perspectiva aérea:

primer plano:
los amarillos, los anaranjados, los rojos y los negros;

segundo plano:
los verdes, los ocres y los tierras;

tercer plano:
los grises, los azules y los violetas.

Para colocar un gris o un violeta en el primer plano, es necesario que su intensidad sea más fuerte que el color del fondo.

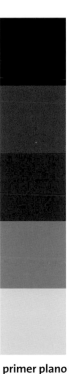
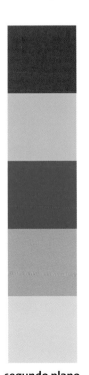
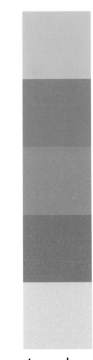

primer plano **segundo plano** **tercer plano**

La sombra y la luz

Variación del valor

Para poner un color en la sombra, es necesario:
- **solución 1:** añadirle negro;
- **solución 2:** introducir el complementario;
- **solución 3:** introducir azul.

Ejemplo de un mismo color –aquí un rojo– cuyo valor varía un 10 % cada progresión por:

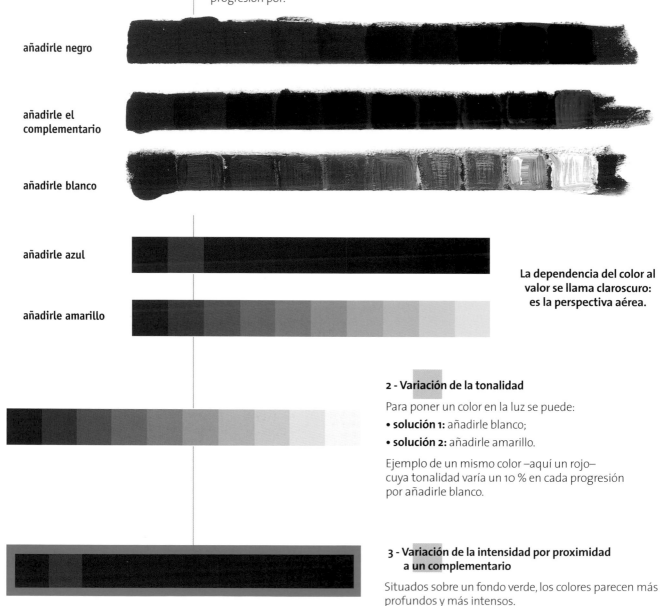

añadirle negro

añadirle el
complementario

añadirle blanco

añadirle azul

añadirle amarillo

La dependencia del color al valor se llama claroscuro: es la perspectiva aérea.

2 - Variación de la tonalidad

Para poner un color en la luz se puede:
- **solución 1:** añadirle blanco;
- **solución 2:** añadirle amarillo.

Ejemplo de un mismo color –aquí un rojo– cuya tonalidad varía un 10 % en cada progresión por añadirle blanco.

3 - Variación de la intensidad por proximidad a un complementario

Situados sobre un fondo verde, los colores parecen más profundos y más intensos.

Los pasajes

Algunos ejemplos de pasajes

Admitamos dos colores: rojo, azul. **Rojo** **Azul**

Pueden estar situados de las siguientes maneras.

Por yuxtaposición

Por superposición de un color encima del otro

Por superposición de un nuevo color

Por frotis

Por fundido

Por introducción de un color sobre el otro

Por introducción del complementario de uno sobre el otro

El color complementario del azul es el naranja, y el del rojo, el verde

Por introducción del complementario del uno sobre el otro y cambio del valor

Por introducción del complementario de uno sobre el otro y cambio de valor

63

Ejercicios con los colores

Ahora que usted ya conoce las reglas teóricas del color, le proponemos una serie de ejercicios para que se entrene en colocarlos correctamente en un cuadro.

Ejercicio n.° 1: el «tripotro»

Se trata de una forma imposible de construir en realidad; en cambio, nos podemos divertir dándole volumen por el juego de los colores. Así, la va a pintar con guache o con acuarelas de cuatro maneras distintas.

1 • Tonos puros y primarios: azul, amarillo y rojo sobre fondo gris. La forma está acentuada pero el objeto parece no tener volumen; se trata de un contraste de intensidad.

2 • Tonos secundarios de los colores de la etapa 1: verde, naranja y violeta sobre un mismo fondo gris. La forma aparece menos acentuada y el color es menos intenso.

3 • Coloque un color primario sobre la parte que quiera poner en la luz (aquí el amarillo), su complementario (aquí el violeta) en la parte de la sombra y finalmente el verde para la parte intermedia. La mezcla de tonos puros y complementarios aumenta el contraste y el efecto de volumen; se trata de un contraste de intensidad.

4 • Poniendo gris a los colores, aumenta la impresión de volumen: introduzca un complementario en cada uno de ellos, un poco de naranja en el amarillo, de azul en el verde y rojo y negro en el violeta. Suavizando los contrastes, el efecto de luz se acentúa.

1

2

3

4

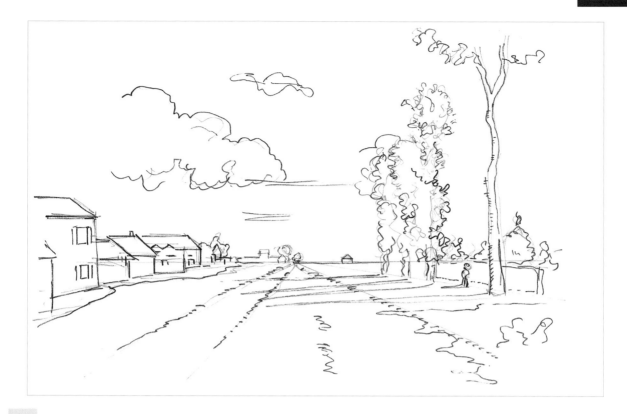

Ejercicio práctico n.° 2:
La carretera de Rocquencourt, a partir de Camille Pissarro

Este ejercicio le permite verificar que es necesario situar los colores del rojo (primer plano) al violeta (tercer plano) para crear la impresión de profundidad. Copie el dibujo y luego ponga los colores en guache o acuarela tal como siguen.

1 • La carretera en primer plano con tierra de Siena cada vez más degradada en blanco a medida que se aleja: coloque las pinceladas horizontalmente.

2 • Los bordes de la hierba con una mezcla de azul y de amarillo, para obtener un verde irregular. Para el verde de las hojas, añada tierra de Siena: el color es menos intenso y parece retroceder. Ponga menos color para los árboles situados en el horizonte.

3 • El cielo en azul ultramar ligero. Evite las nubes, que serán de un gris muy suave obtenido mezclando azul y rojo.

4 • Los tejados con una mezcla de ocre y de rojo. Haga variar la cualidad y la intensidad de los rojos; atención: si son demasiado rojos, vendrán hacia delante.

5 • La sombra de los árboles en la carretera, en tierra de sombra; haga trazos horizontales. Haga una mancha de tierra de sombra en primer plano, abajo a la derecha.

▶ *Nota:*
Si quiere anular el efecto de profundidad, sólo tiene que invertir los colores: pinte el cielo en ocre amarillo o rojo, los árboles y los tejados en azul, el camino en naranja, etcétera. Este procedimiento da una pintura expresionista creando un sentimiento de malestar. Éste nace de la contradicción entre el proyecto (un camino que se aleja) y la colocación de colores que se entrechocan y son bruscos con el ojo. Esta manera de pintar ha sido muy utilizada por los pintores modernos fauvistas, expresionistas, etcétera.

Ejercicios con los colores

Ejercicio n.°3:
Cómo colocar un campo de lavanda en un primer plano

La perspectiva de los colores (cf. p. 60) quiere que los colores cálidos se sitúen en el primer plano y los colores fríos en el último. ¿Cómo hacer en este caso para colocar en primer plano un campo de lavanda? Hay que usar los «pasajes» (cf. p. 63). Después de haber copiado el dibujo, ponga los colores en guache o a la acuarela tal como siguen.

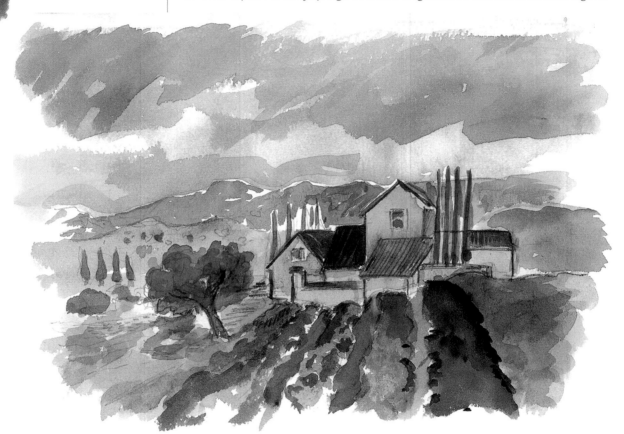

Para colocar un tono frío en el primer plano, es necesario:

• hacer un pasaje al negro, romper el color con negro para aumentar el valor,

• descomponer el color aplicándole rojo para hacer adelantar el campo y un poco de azul y de negro hacia el centro.

1 • El ocre amarillo y la tierra roja del suelo en el primer plano.

2 • El azul del cielo.

3 • El verde de los árboles, conseguido por una mezcla de azul y amarillo.

4 • El ocre rojo de los techos y el ocre claro de las paredes.

5 • El violeta de la lavanda. Luego, coloque el negro suavemente en la parte derecha del campo de lavanda.

Para poner un color frío en un primer plano: introduzca otro color (se descompone el violeta en azul y rojo) y cámbiele su valor (añádale negro).

6 • Coloque el violeta en el cielo y las montañas del fondo para crear un pasaje entre lo de arriba (frío) y la parte de abajo (cálido).

Para poner un violeta en primer plano, es necesario que su intensidad sea más fuerte que los colores situados en el último plano: los rojos tienen que estar imperativamente atenuados.

Ejercicio n.° 4:
Cómo colocar dunas de arena en un tercer plano

Aquí tenemos el ejemplo inverso del ejercicio 3. La perspectiva de los colores querría, en efecto, que los colores cálidos estuvieran situados en un primer plano. ¿Cómo hacer entonces para situar dunas de arena en un tercer plano? Aquí también hay que recurrir a los «pasajes» (cf. p. 63). Después de haber copiado el dibujo, ponga los colores en guache o a la acuarela tal como siguen.

Paleta

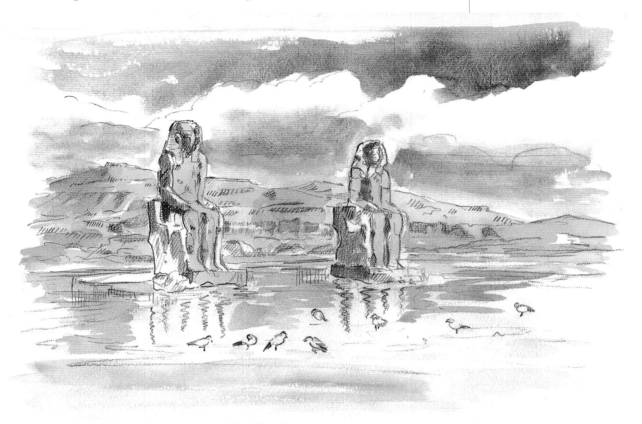

1 • **Un jugo muy suave** ocre amarillo y rojo en las dunas.

2 • **Un rosa** desleído en las esculturas.

3 • **Las sombras violetas** de las esculturas.

4 • **El cielo azul** evitando las nubes.

5 • **El agua del Nilo en verde y gris** con finas rayitas horizontales: deje mucho blanco

6 • **En primer plano** ocre amarillo más intenso que las montañas del fondo: evite el dibujo de los pájaros.

7 • **Para hacer retroceder el ocre** de las dunas, pase por encima un poco de azul transparente.

Principio del «pasaje»:
• superponga al color otro color (capa de azul encima de las dunas amarillas);
• coloque un color intermediario: aquí el azul del primer plano tendría que estar en un tercer plano e inversamente para el amarillo. Se crea así un pasaje con un tercer color: normalmente, este color se obtiene con la mezcla de los dos primeros, pero aquí, como no se puede sombrear en verde (azul + amarillo), se coloca el violeta.

Diego Velázquez
Las meninas (1656-57)

La escena se desarrolla en el taller del pintor en el Alcázar de Madrid.

1 • La colocación de los personajes

En la primera lectura del cuadro, el espectador está sensible al equilibrio de los personajes.

¿Velázquez estaría pintando el cuadro al mismo tiempo que nosotros lo estaríamos observando?

Dos grupos de tres personajes:
• Grupo central: la infanta Margarita, la hija del rey, nos mira, flanqueada por sus dos damas de honor inclinadas hacia ella, las meninas.
• En el primer plano de la derecha está un segundo grupo formado por la enana, el niño y el perro.

Dos parejas:
• En segundo plano a la derecha, una primera pareja formada por dos personajes.
• En tercer plano, una segunda pareja en el espejo: la pareja real.

Personajes sueltos:
• A la izquierda: el pintor.
• Al fondo, un personaje algo más allá de la puerta.

2 • La elaboración de la perspectiva central

El conjunto está pintado con una pincelada precisa y rápida y la perspectiva de la habitación sólo está sugerida.

La perspectiva está indicada por:

• **el bastidor del cuadro** a plena luz a la izquierda, que da el primer plano;
• **el ángulo de la habitación** y las dos decoraciones del techo arriba a la izquierda;
• **los cuadros de la derecha,** intercalados entre las ventanas apenas esbozadas, que dan la impresión de profundidad;
• **el punto central del cuadro** se encuentra en el ojo de la infanta.

Nota:
la pared del fondo, según la regla de la perspectiva central, está vista de cara y los cuadros están representados por rectángulos situados regularmente. Sin embargo, ¡la puerta abierta no está dibujada en perspectiva! Tampoco se sabe si se abre hacia el interior o el exterior de la habitación.

3 • La perspectiva de los colores: la perspectiva aérea

La sensación de profundidad se acentúa con la perspectiva de los colores. La composición es admirable, todo suavidad, el aire parece circular entre los personajes por una distribución poco real de la luz, que confiere un aspecto de realidad y de credibilidad al cuadro.

El conjunto de la habitación está bañado por una luz gris un poco fría, a lo que se responde con la colocación de los colores cálidos en un primer plano.

• **El rojo de los lazos**, de los perifollos, de la jarra roja y del vestido del niño a la derecha.
• **El vestido de satén** marfil de la infanta.

Blanco frío y blanco cálido: el blanco del vestido es un blanco cortado de amarillo –así, es un blanco cálido que se sitúa en primer plano–; el blanco tras la puerta es un blanco frío y se sitúa en el último plano.

• **El vestido azul de noche** de la enana.

Para poner un azul en primer plano, es necesario que su valor sea muy fuerte, que sea oscuro, como aquí. Si hubiera un azul más claro, parecería retroceder y la enana parecería estar en un segundo plano.

• **En tercer plano**, el espejo donde se refleja el retrato del rey y de la reina es azulado, por el reflejo de la luz. Es este azul, color huidizo, el que le da la profundidad a la habitación, pues hace retroceder la pared del fondo.

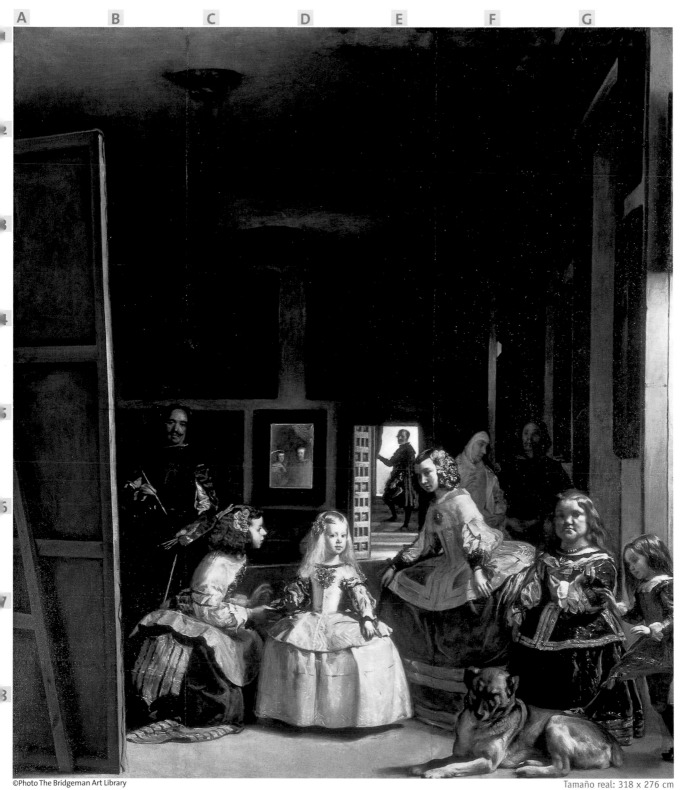

Tamaño real: 318 x 276 cm

Índice temático y técnico

Si este libro le ha interesado y desea que le mantengamos informado
de nuestras publicaciones, escríbanos indicándonos qué temas son de
su interés (Astrología, Autoayuda, Ciencias Ocultas, Artes Marciales,
Naturismo, Espiritualidad, Tradición...) y gustosamente le complaceremos.
Puede consultar nuestro catálogo en www.edicionesobelisco.com.

Colección: Aprendiendo con los grandes maestros
INÍCIESE EN LA PERSPECTIVA CON LOS GRANDES MAESTROS
Henri Senarmont

1.ª edición: abril de 2009

Título original: Initiez-vous a la perspective avec les Grands Maîtres

Traducción: Carme Morales Rotger
Adaptación de maqueta y cubierta: Marta Rovira

p. 5: ©Photo RMN – Hervé Lewandowski
p. 11: ©Photo The Bridgeman Art Library
p. 14: ©Photo RMN – Michèle Bellot
p. 19: ©Photo RMN – Béatrice Hatala
p. 21: ©Photo RMN – Hervé Lewandowski
p. 25: ©Photo The Bridgeman Art Library
p. 29: ©Photo RMN – C. Jean
p. 43: ©Photo RM N – Hervé Lewandowski
p. 55: ©Photo The Bridgeman Art Library
p. 69: ©Photo The Bridgeman Art Library
(Reservados todos los derechos)

Concepción gráfica y realización: Olivier Ognibene

© 2009, Ediciones Obelisco, S. L.
(Reservados los derechos para la present e edición)
© 2004, Oskarson Editions, París, France.

Edita: Ediciones Obelisco S. L.
Pere IV, 78 (Edif. Pedro IV) 3.ª planta, 5.ª puerta
08005 Barcelona-España
Tel. 93 309 85 25 - Fax 93 309 85 23

Paracas, 59 Buenos Aires
C1275AFA República Argentina
Tel. (541 -14) 305 06 33
Fax (541 -14) 304 78 20
E-mail: info@edicionesobelisco.com

ISBN: 978-84-9777- 517-5